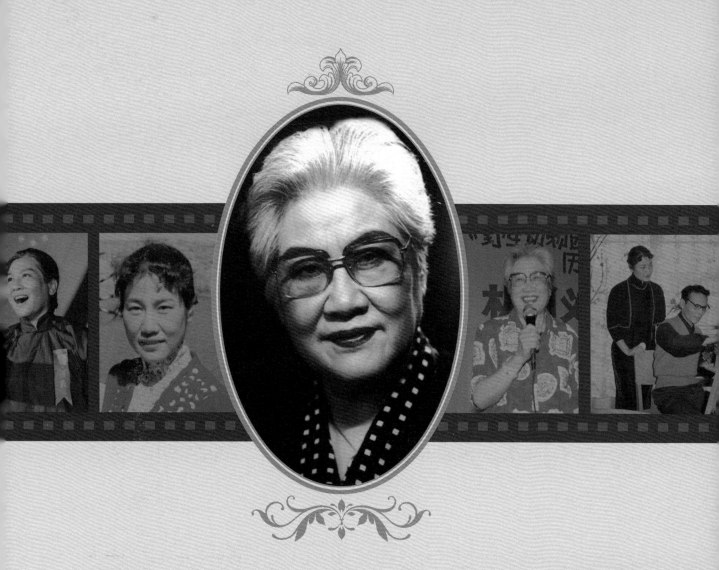

海上传奇

银幕星瀚

百年张瑞芳

本书编委会 编

上海书画出版社

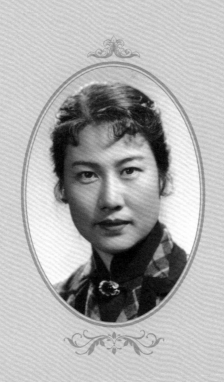

谨以本书纪念张瑞芳百年诞辰

编 委 会

主　任　王计生　任仲伦

副主任　张建亚　许朋乐　伊　华

主　编　伊　华　严　佳

编委会委员

王计生　任仲伦　张建亚　许朋乐　朱　枫

赵　芸　伊　华　严　佳　赵钧乐　罗元元

撰　稿　苗　青

鸣谢单位

中国文学艺术界联合会

中国电影家协会

上海市文学艺术界联合会

上海电影（集团）有限公司

上海电影家协会

上影演员剧团

福寿园国际集团

上海电影评论学会

中国电影家协会

致敬信

　　欣悉我国著名电影表演艺术家张瑞芳老师百年诞辰之际，上海电影家协会、上海电影评论学会、上影演员剧团和上海福寿园人文纪念馆合力携手举办纪念活动，以表示深切怀念，颂扬和传承老艺术家优良的精神品质。中国电影家协会对此表示热烈祝贺！并向张瑞芳老师致以最崇高的敬意！

　　张瑞芳老师本是北平国立艺术专科学校西洋画专业的学生，抗日救亡运动中参与演出了田汉的名剧《名优之死》、街头剧《黎明》、《放下你的鞭子》等，从此爱上演戏，与戏剧、电影结缘一生。她的从影之路，是从1939年参加拍摄电影《东亚之光》开始的，在近40年的电影生涯中，先后在《松花江上》、《母亲》、《家》、《万紫千红总是春》、《李双双》、《大河奔流》、《怒吼吧！黄河》、《泉水叮咚》等影片中塑造了一系列生动鲜活的艺术形象，取得了骄人的艺术成就，受到文艺界先辈们的赞扬，也为亿万观众所喜爱。她还为《鸡毛信》、《白痴》、《小蝌蚪找妈妈》、《琼宫恨史》等四部影片担任配音，并在文献纪录片《蔡元培生平》中任银幕主持人，体现出其高超的多方技艺，及对电影艺术的无限热

爱。

作为一名专业电影演员，张瑞芳老师的表演真诚、质朴，既具有浓郁的生活气息，又富于激情，具有极强的感染力，1962 年被文化部誉为"二十二大明星"之一；1963 年凭借在电影《李双双》中的精彩表演，荣获第 2 届大众电影百花奖最佳女演员奖；2005 年被评为"国家有突出贡献电影艺术家"；2007 年荣获中国电影金鸡奖终身成就奖。她的电影作品，已成为中国电影表演史上的经典，永载史册。

张瑞芳老师不仅戏路宽广、演技精湛，而且为人正直，品德高尚，是具有特殊魅力的表演艺术家！

祝张瑞芳老师诞辰百年纪念活动圆满成功！

中国电影家协会

2018 年 6 月

　　今年 6 月，是瑞芳老师百岁诞辰的日子。不经意间，瑞芳老师已经离开我们快六年了。在过去的六年时间里，我们无不在想念她，想念她慈祥的笑容，想念她温暖的声音，想念她为中国电影、为上海电影做出的诸多贡献。在瑞芳老师百年诞辰之际，出版这本画传以资纪念与缅怀，是一件非常有意义的事情。对此，我代表上影集团向瑞芳老师的家属，以及所有为这本画传的出版付出辛苦努力的同志们表示崇高的敬意和热烈的祝贺！

　　瑞芳老师，是在中国电影史上留下深刻足迹的先行者之一，在她多年的银幕生涯中，参与演出、配音的电影有 23 部，她的作品不仅题材丰富，且是正能量十足。20 世纪三四十年代的《东亚之光》《火的洗礼》《松花江上》；50 年代的《南征北战》《三年》《母亲》《家》《凤凰之歌》《三八河边》《聂耳》《万紫千红总是春》；60 年代的《李双双》《李善子》；70 年代的《年青的一代》《大河奔流》《怒吼吧！黄河》；80 年代的《泉水叮咚》《Ｔ省的 84、85 年》等，都有着时代的印记和鲜明的艺术个性，其中很多影片已成为中国电影史上现实主义创作的不朽经典。

　　瑞芳老师自 1951 年 10 月调入上海电影制片厂任演员起，就一直生活、工作在上海，历任上影演员剧团团长、上海市政协副主席、上海影协主席、上海市政协之友社副理事长、上海市对外文化交流协会理事。瑞芳老师不仅是上海电影界的领军人物之一，在中国电影界也是举足轻重，曾任中国电影表演艺术学会会长、中国电影家协会顾问、中国电影基金会顾问。

　　作为演员，她因精湛的表演技艺先后获得第二届《大众电影》"百花奖"最佳女演员奖、中国电影世纪奖、"中国电影百年百位优秀演员"称号。作为电影事业家，她因推动中国电影发展做出过重大贡献而获颁中国电影表演艺术学会"终身成就奖"、中国电影金鸡奖"终身成就奖"、上海电影制片厂建厂五十五周年"杰出贡献奖"，以及"国家有突出贡献电影艺术家"称号等。

　　瑞芳老师一直记得周总理对她说的一句话，"多交朋友，向优秀的前辈们学习，在演剧上精益求精，做共产党的好演员"。这句话，她牢牢记了一辈子，也实践了一辈子。这也是瑞芳老师在晚年会说"我拍的戏数量不多，谈不上多大的成就，大家给我的荣誉太沉了，年轻人比我强"的原因。像瑞芳老师这样的老一辈电影表

演艺术家身上所体现出的执著的追求精神和崇高的艺德人品，正是我们后辈要认真学习和永远传承的珍贵财富。

　　这本画传里的 200 多张照片，记载着瑞芳老师九十四年的生命历程，记载着她几十年的艺术追求与探索。通过这一张张稀见的照片，我们既可以欣赏到她在舞台、银幕上隽永的艺术形象，也可以感受到她从外到内所显现出的独特魅力，相信瑞芳老师的文化生命会因这本画传以及后人的真情纪念而得以延续和长存！

任仲伦

2018 年 5 月

自从老妈离开以后，我们一直在考虑，如何让老妈精心保存、伴随了她一生的这箱珍贵照片发挥其最好的作用。想来想去，最好的方式是和所有怀念她的人一起来分享、欣赏，并在她百年诞辰之时献给大家，让我们一起来回忆、纪念她！

老妈生前亲自选定了福寿园作为她和老爸以后的永久之家，这个决定反映了老妈和福寿园尤其是伊总（芳名伊华）之间的相互了解、信任，也是他们对生命理念的共识而做出的。他们之间的这种情感和默契，也就促使我们形成了后来的想法和意向。当得知福寿园有了自己的人文纪念博物馆之后，我们就决定把这箱珍贵的照片捐赠给福寿园，让它继续陪伴着老妈。当和伊总谈了我们想为老妈出画册的心愿，伊总和福寿园毫不犹豫地接过了这个重担。经过两年多全力以赴，锲而不舍地工作，克服了重重困难，终于完成了这一伟大的工程。

借此，我们想对福寿园、尤其是伊华妹妹说说我们的心里话。我们对你们的感激是难以用语言来表达的。我们被你们始终如一的亲人般的真情实意、工作上的尽心尽责、关键时刻的鼎力相助而深深感动！你们已成为我们最可信赖的朋友和亲人！没有你们，我们想要纪念老妈百年诞辰并为她出画册的愿望是不可能成为现实的。

还有两位一定要提一提的幕后英雄，就是幼幼（唐幼幼）和苗博士（苗青）。他们就像了不起的马拉松运动员，尤其是苗博士，一步一步，亲力亲为，知难而进，坚韧不拔，终于收获了这个来之不易的成果。

在此还想由衷地感谢伊总和福寿园，对老爸老妈始终如一地悉心照料，用你们的真诚、爱心和不懈努力，使他们的家园如此的安宁和美丽。

2018 年 5 月

前　言

　　今年的 6 月 15 日，是著名话剧、电影表演艺术家张瑞芳诞辰 100 周年的日子。我们编撰出版《银幕星瀚·百年张瑞芳》，旨在缅怀这位德艺双馨的影剧工作者。

　　张瑞芳老师生前多次来访福寿园，支持、协助福寿园举行了多场知名影人的纪念活动，和我们结下了深厚的友谊。根据张瑞芳老师的遗愿，家属将她的部分照片、书信、明信片等资料捐赠给上海福寿园人文纪念馆，本书中的所有照片均来源于此，是凝聚了许多人的情感和辛勤工作的成果。所选的 200 多张照片，很多是首次披露，可以说是张瑞芳老师个人最珍爱的岁月留影。通过这些生动、清晰的照片，串联起张瑞芳老师不平凡的人生画卷，借以领略她艺精德重的生命华彩，珍藏她跌宕起伏的生命故事，既反映她所生活过的伟大时代，也表达我们对她的深切怀念。

　　全书共四个部分，分别为影剧生涯、政事交往、社会活动、家庭生活，以照片为主，并附有少量书信材料。由于编者对张瑞芳老师的了解和掌握的资料所限，书中恐存有较多缺漏的地方，恳请诸位读者、专家指正！

<div style="text-align: right">

本书编委会

2018 年 5 月

</div>

目　录

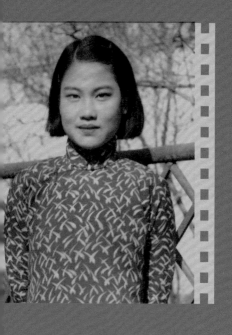

第一章　影剧生涯

张瑞芳（1918年6月15日—2012年6月28日），著名话剧、电影表演艺术家，1962年国家文化部公告的22位著名电影表演艺术家之一。

影剧表演是张瑞芳一生最广为人知，也是取得成就最高的事业。她17岁开始登台演出话剧，21岁参加电影拍摄，一生从事影剧表演超过半个世纪，共主演、参演过36部话剧、18部电影，为4部中外电影配音，主持拍摄过2部电视连续剧，还在一部人物纪录片中担任银幕主持人。

张瑞芳的影剧生涯长达七十余年，她的戏路宽广，生动地塑造了多种多样的人物形象：从1949年以前《棠棣之花》中的春姑、《屈原》中的婵娟、《北京人》中的愫方，到新中国成立后《南征北战》中的赵玉敏、《母亲》中的母亲、《李双双》中的李双双、《大河奔流》中的李麦……她的表演朴实、自然，既有深沉的思索，又有火样的激情，受到文艺界先辈们的赞扬，也为亿万观众所喜爱。

1963年，张瑞芳因饰演李双双获"百花奖"最佳女主角奖；1993年获中国电影表演艺术学会特别荣誉奖；1995年纪念电影诞生一百周年，获中国电影世纪奖；2007年获金鸡奖终身成就奖。曾任中国电影家协会第一届理事，第二、三、四届常务理事，第五届名誉理事，中国电影表演学会会长，上海电影家协会主席，中国夏衍电影学会副会长等职。

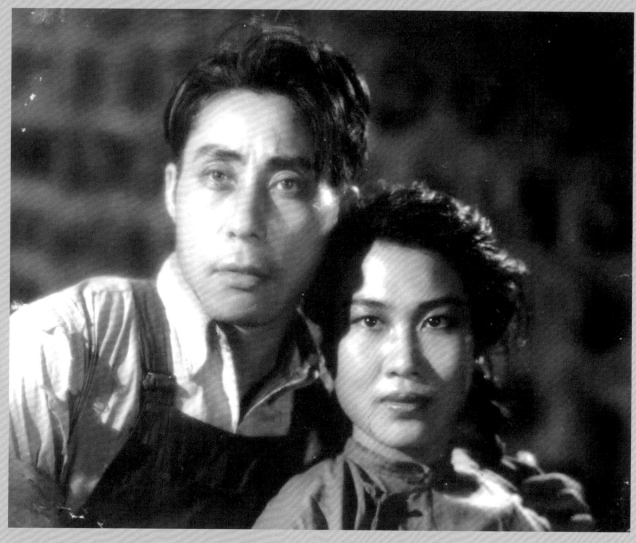

1940 年，在故事片《火的洗礼》中饰演方茵（右）

在电影《松花江上》（1945）中饰演妞儿

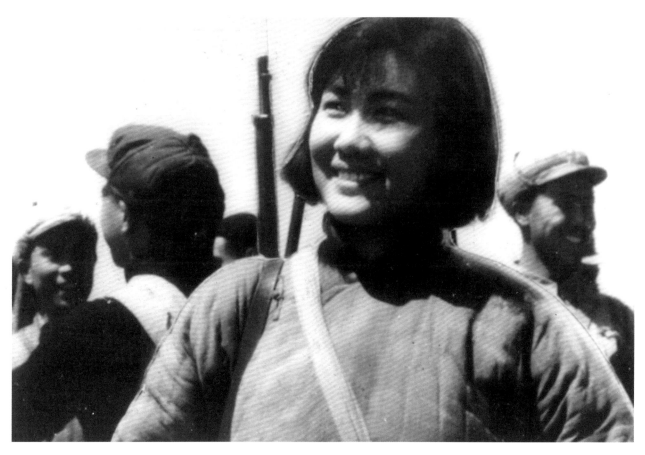

在电影《南征北战》（1952）中饰演赵玉敏

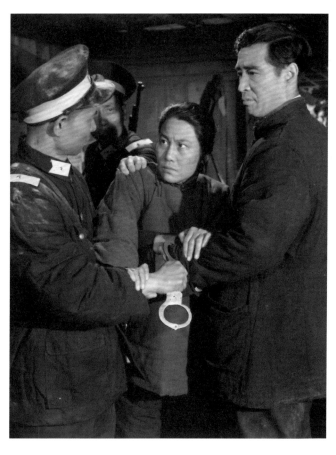

电影《母亲》（1955）剧照

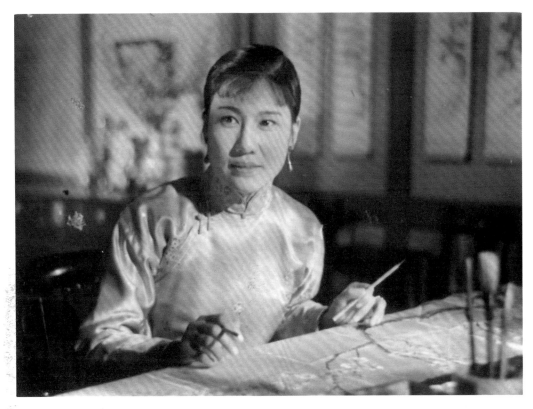

在电影《家》（1956）中饰演瑞珏

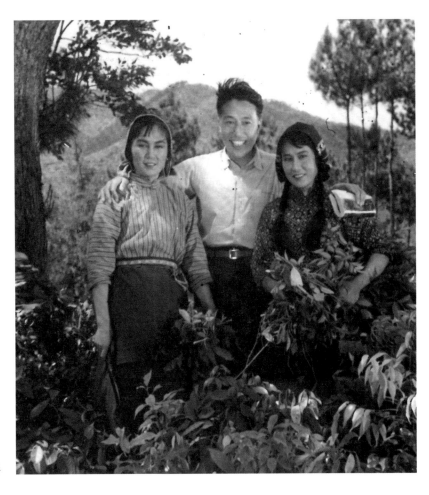

拍摄电影《凤凰之歌》（1957）期间，
张瑞芳（右）与导演赵明（中）合影

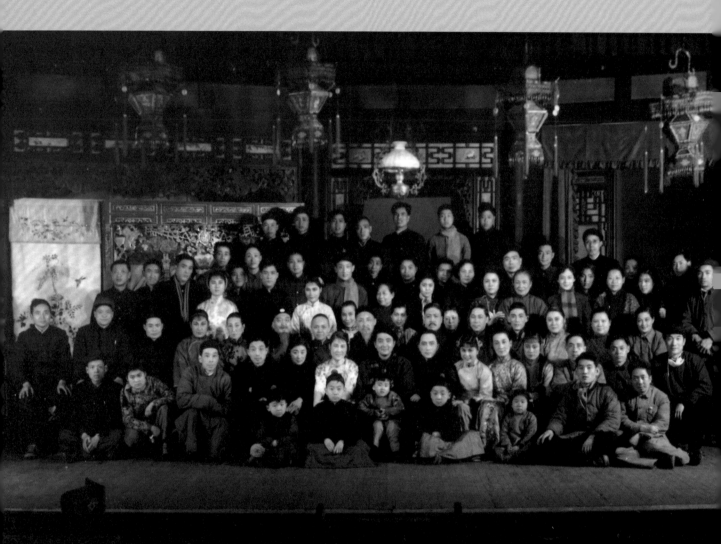

上海電影制片廠演員劇團"家"演出紀念 一九五七年四月一日

1957 年 4 月 1 日，上海电影制片厂演员剧团在电影《家》的片场合影，第二排左起第六人为张瑞芳

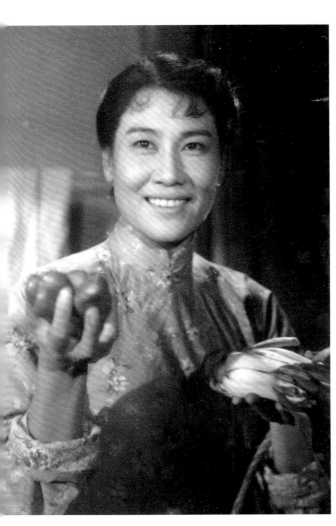

在电影《万紫千红总是春》（1959）中饰演彩凤

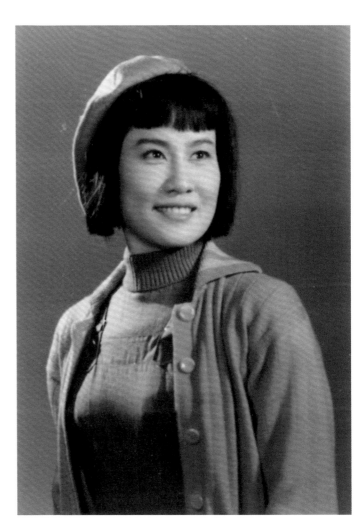

在电影《聂耳》（1959）中饰演郑雷电

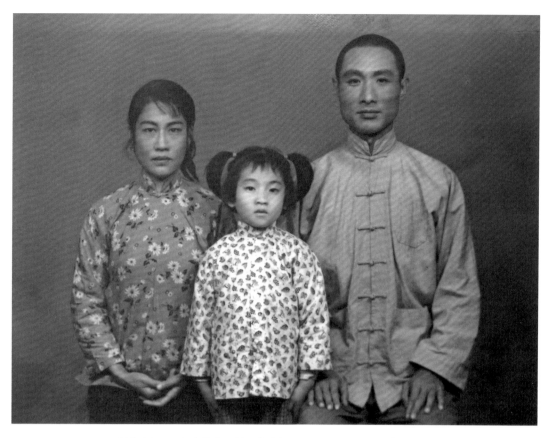

电影《李双双》中的喜旺嫂子全家福，1961 年 10 月 7 日摄于西安

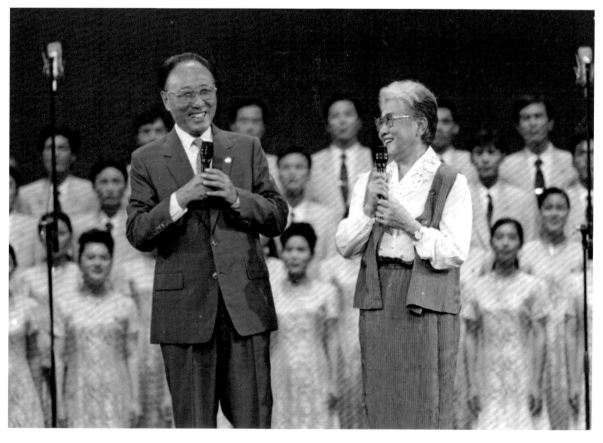

四十年后的"李双双"张瑞芳和"喜旺"仲星火

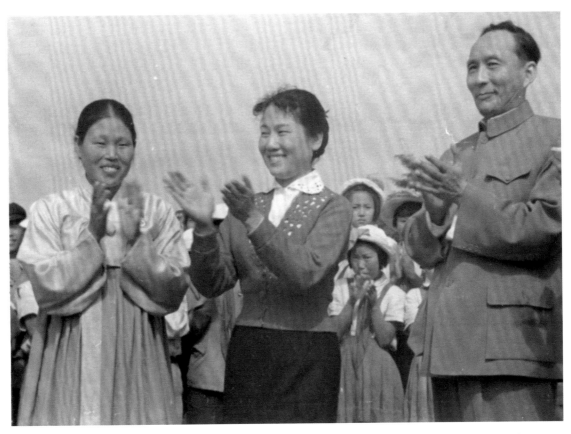

1963 年，张瑞芳（中）参加中国电影工作者学习访问团，为拍摄《红色宣传员》改编的电影《李善子》，到朝鲜深入生活。右一为团长郑君里

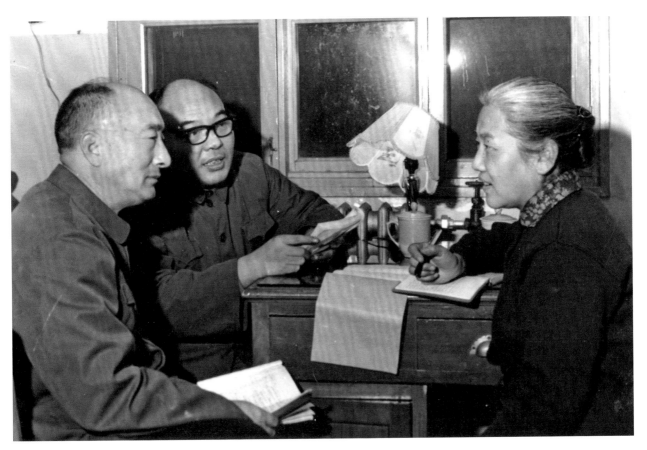

张瑞芳（右）与陈强（左）、李准（中）讨论电影《大河奔流》的剧本创作

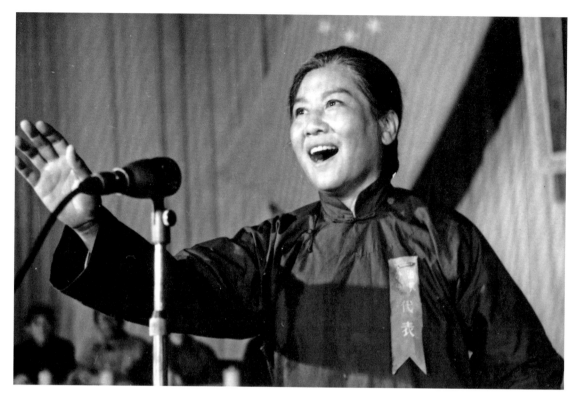

电影《大河奔流》剧照（1978）

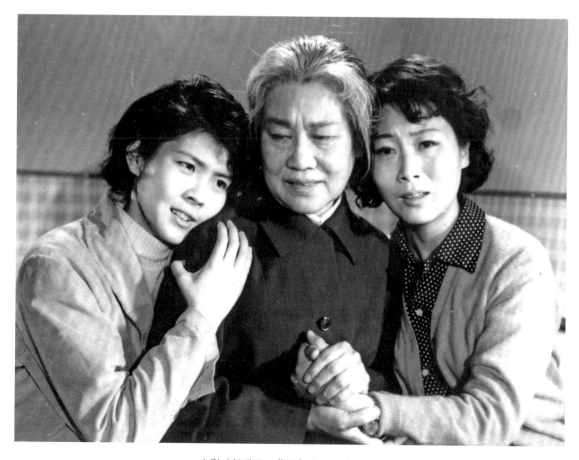

电影《怒吼吧！黄河》（1979）剧照

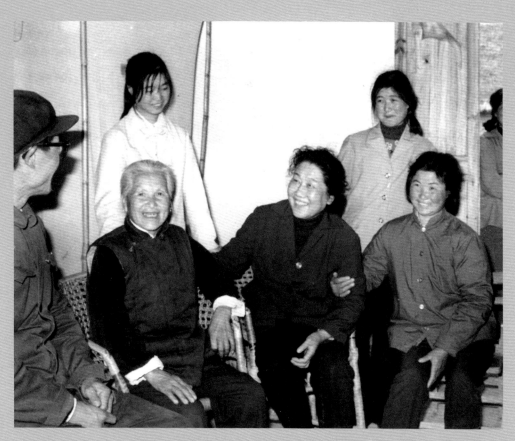

看望拍摄影片《怒吼吧！黄河》时认识的老大娘

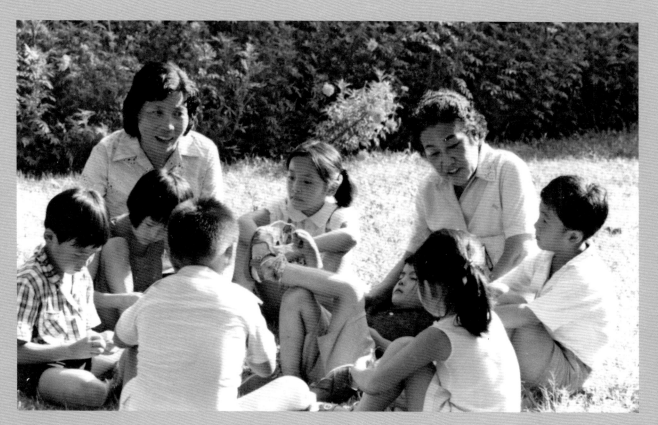

拍摄电影《泉水叮咚》（1982）期间，张瑞芳（后排右二）与导演石晓华（后排左一）和小演员们在一起

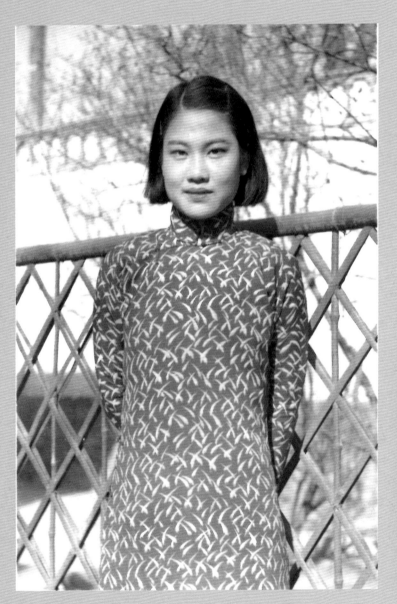

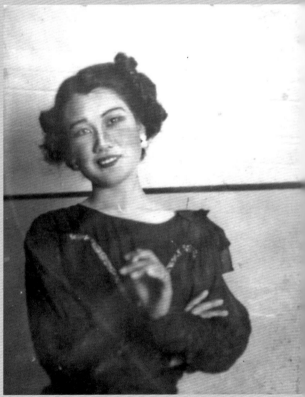

1936 年，参演话剧《干吗？》

1937 年，在话剧《日出》中饰演陈白露

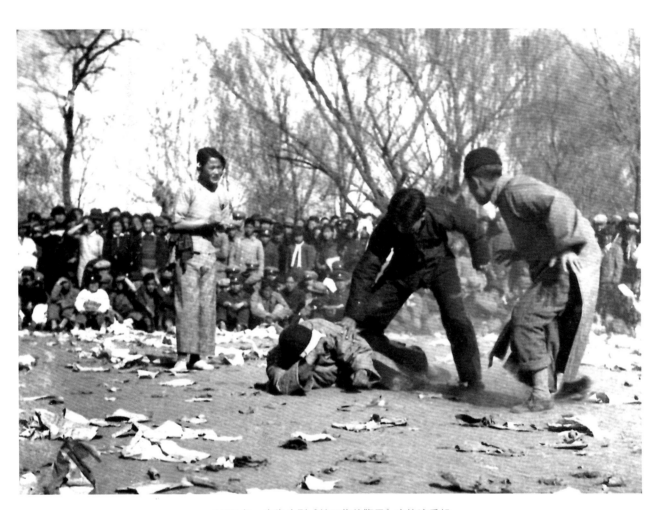

1937 年，在街头剧《放下你的鞭子》中饰演香姐

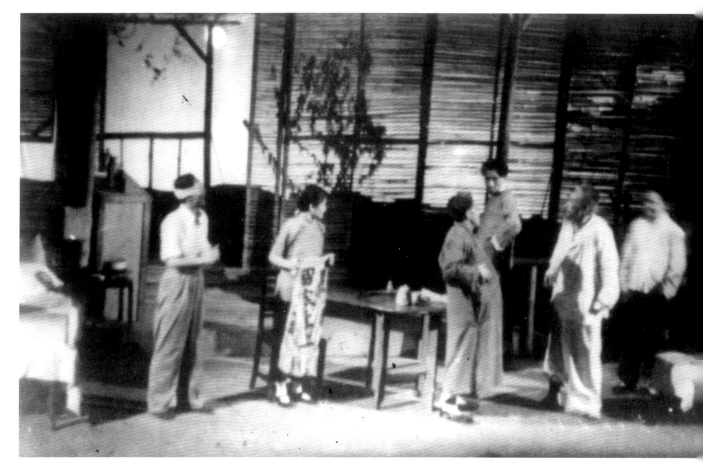

1940 年，张瑞芳（左二）在重庆参演话剧《国家至上》

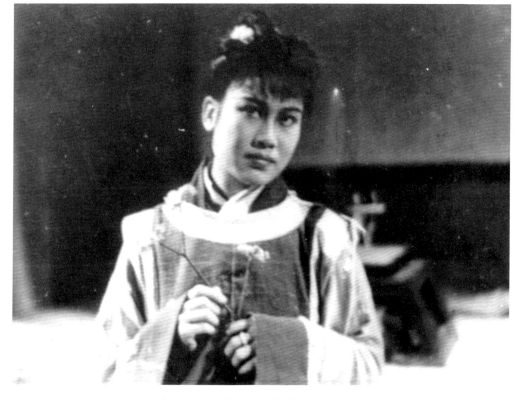

1941 年，在重庆上演的话剧《棠棣之花》中饰演春姑

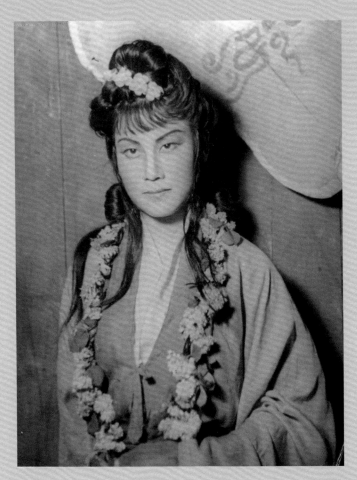

在话剧《屈原》（1942）中饰演婵娟

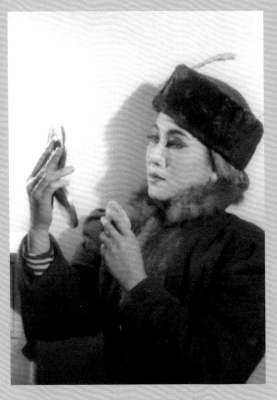

1950 年，在话剧《保尔·柯察金》中饰演冬妮娅

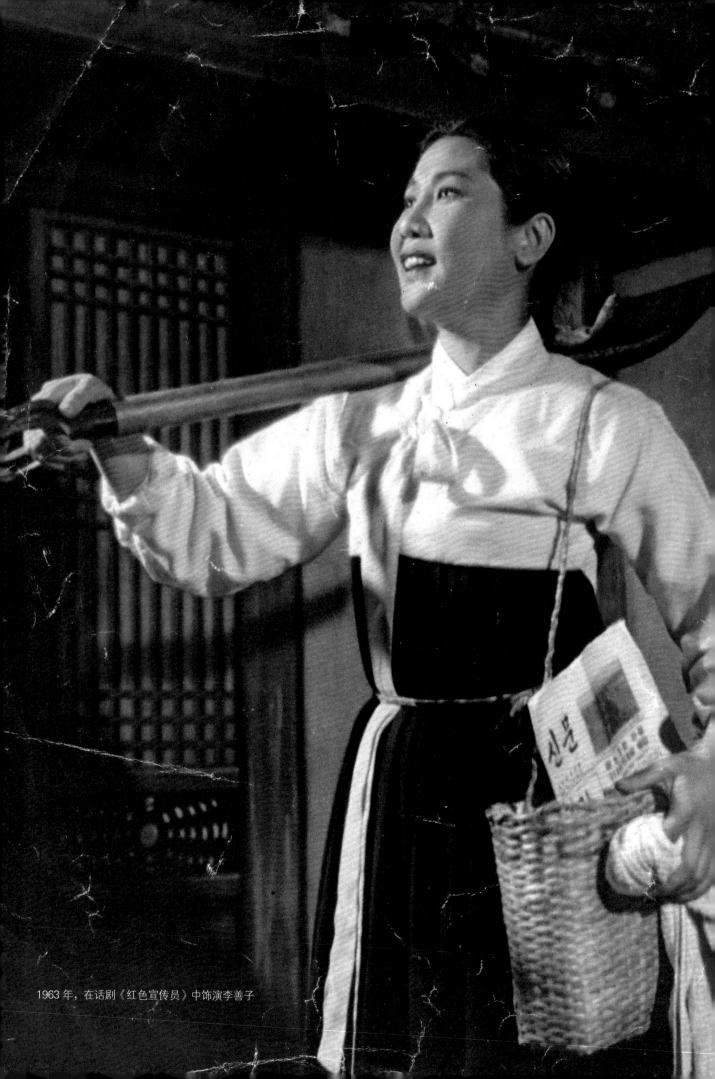

1963 年，在话剧《红色宣传员》中饰演李善子

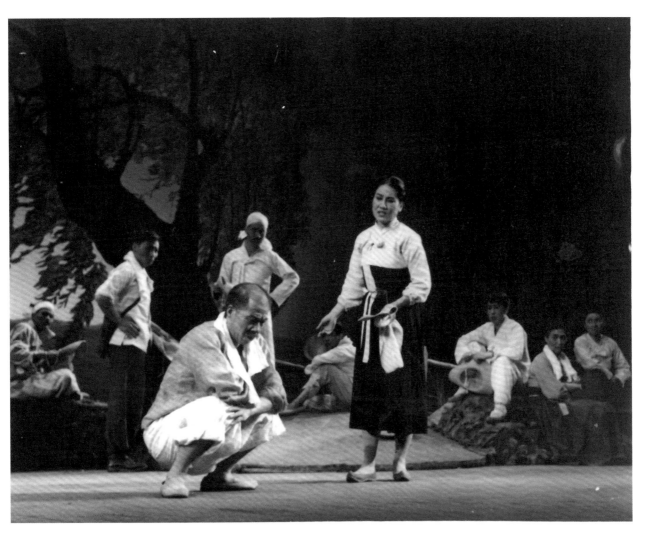

1963 年，在话剧《红色宣传员》中饰演李善子

为迎接香港回归祖国，张瑞芳（左二）参加献礼话剧《沧海还珠》的演出（饰演老年钱莉莉），1997年6月25日摄

与话剧《沧海还珠》中年龄最小的演员佟童合影

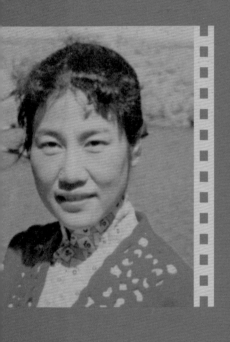

第二章 政事交往

作为中国最著名的影剧表演艺术家之一，张瑞芳的一生既历经曲折又阅历丰富。在舞台和银幕上，她是德艺双馨的好演员；在外事工作中，她是和平友谊的使者。从20世纪50年代开始，她以中国影剧艺术家代表的身份，多次走出国门，到过日本、苏联、印度、缅甸、菲律宾、朝鲜、加拿大等国访问。她在战争烽火中勇敢投身于民族解放事业，也在和平年代为中外文化艺术交流、为世界和平奔忙……这一切使她的生活富有了传奇色彩。

从1954年随团赴苏联参加中国电影周，到1991年率领上海市对外友好协会代表团访问日本，在近半个世纪的岁月里，张瑞芳先后以中国电影代表团成员、亚非团结会议委员、中国戏剧家代表团成员、中国电影工作者学习访问团成员、中日友好协会会员、上海市对外友好协会会员等身份，出国访问、交流。礼尚往来，张瑞芳在国内也接待过一批批国际友人，从各国艺术家到意大利老游击队员访华代表团，她的热忱给所有来访者留下了美好的印象，大家都乐于和她交朋友，而她自己也同许多国家的戏剧家、电影艺术家和作家，建立了深厚的友情。

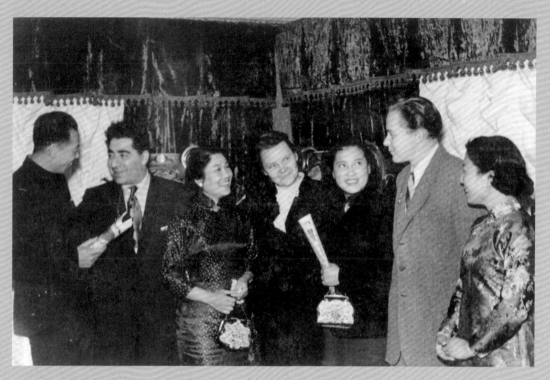

1955 年 1 月，张瑞芳（左三）赴苏联参加中国电影周时，与中外影人热烈交谈

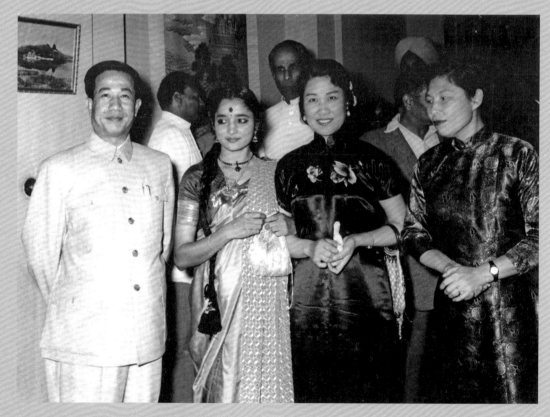

1955 年 2 月，张瑞芳（左三）、汤晓丹（左一）随中国电影观察团访问印度

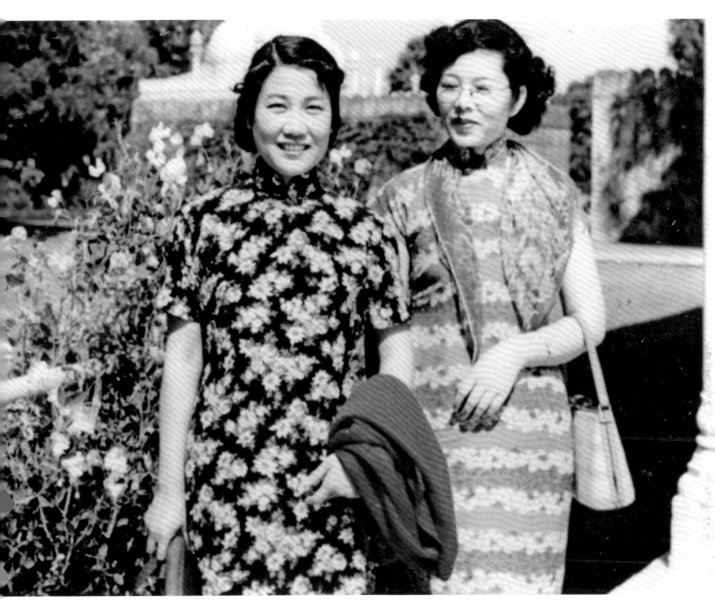

1955 年 3 月，张瑞芳（左）在中国驻印度大使馆前留影

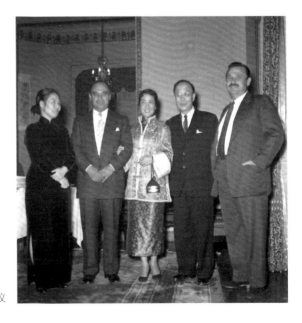

1958 年 12 月，张瑞芳（中）参加在埃及召开的亚非人民团结会议

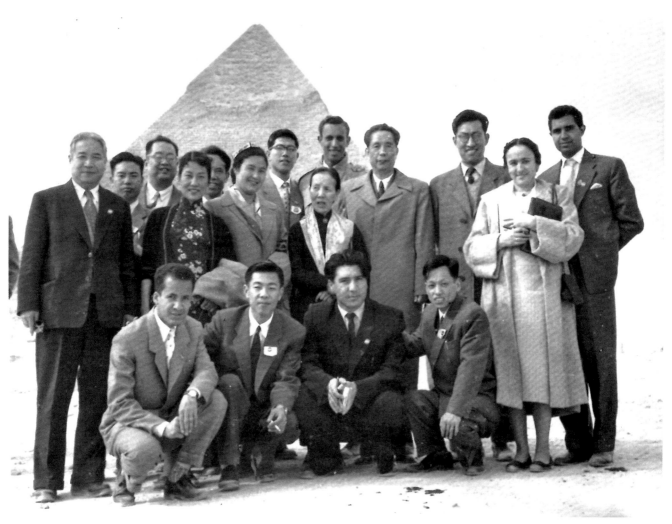

1958 年 12 月，张瑞芳（后排左四）参加在埃及召开的亚非人民团结会议访问团（团长郭沫若），
与冀朝鼎（后排左一）、王光英（后排左三）、冰心（后排左八）等人合影

1960 年 12 月，张瑞芳（右）参加中国电影代表团（团长陈播）出访缅甸时留影

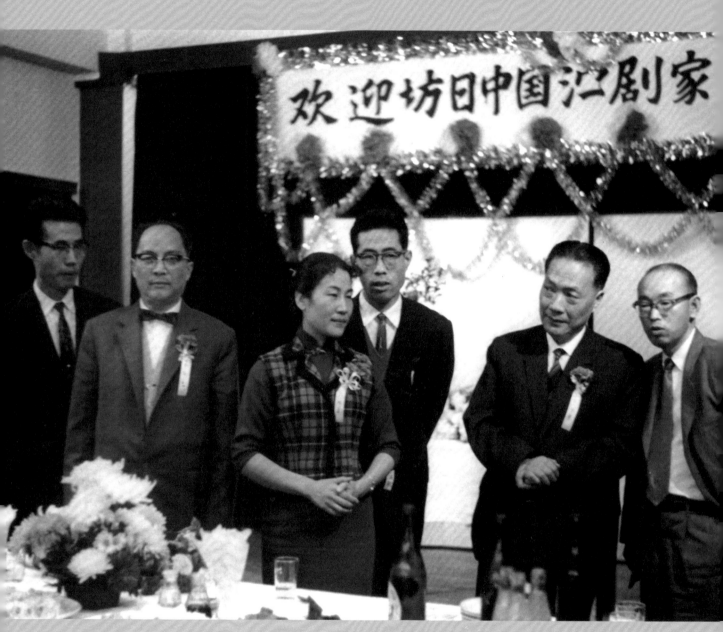

1962年10月，张瑞芳（左三）参加中国戏剧家代表团访问日本（团长朱光）

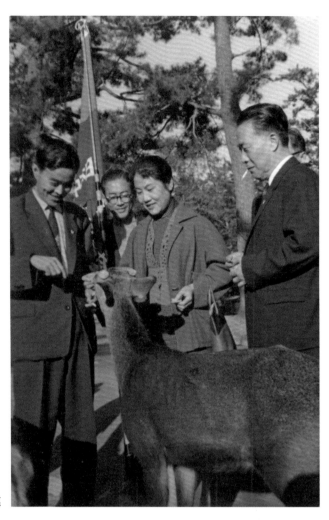

张瑞芳在日本公园内喂鹿

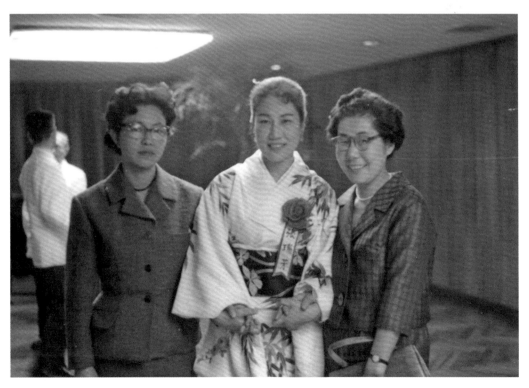

1962 年 10 月 27 日，张瑞芳（中）在日本东京六本木庐山饭店与日本友人会面

1964 年，张瑞芳（前排左三）为拍摄《李善子》而访问朝鲜

1964 年，张瑞芳在朝鲜期间留影

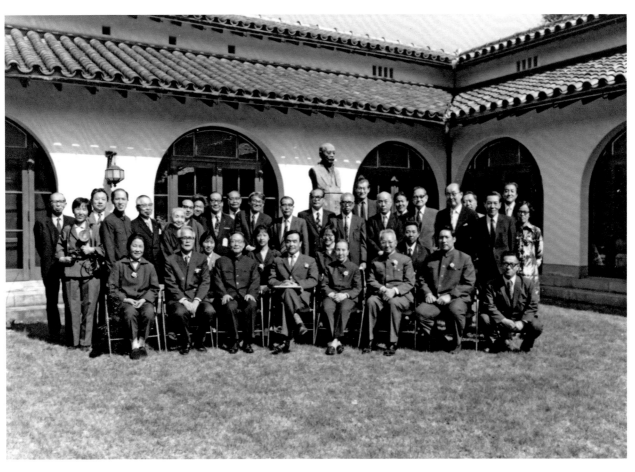

1973 年 5 月，张瑞芳（前排左一）参加中日友好协会访日代表团（团长廖承志）

1973 年 5 月，张瑞芳访日期间，参加座谈会时留影

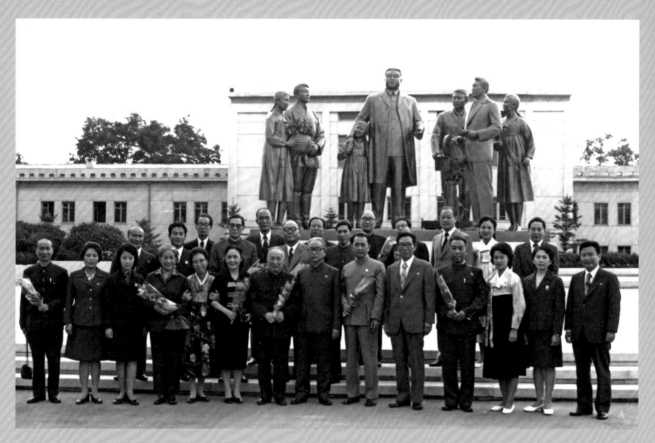

1979 年 10 月，张瑞芳（前排左四）参加中国电影代表团访问朝鲜（团长王阑西）

1979 年 10 月，张瑞芳（右四）在朝鲜参观

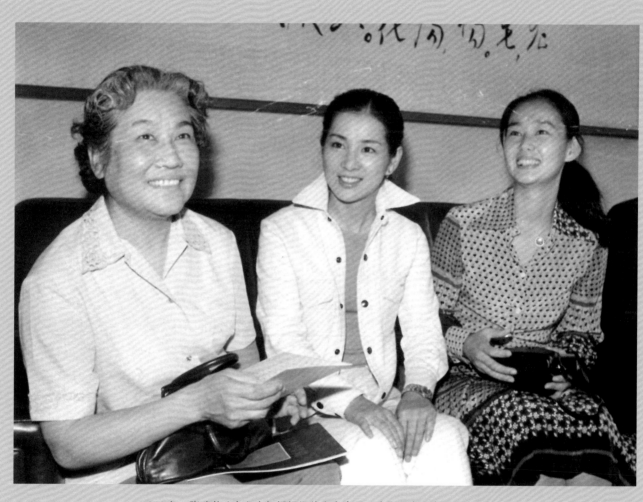

1979年，张瑞芳（左）在虹桥机场休息室会见日本影人中野良子（右）等人

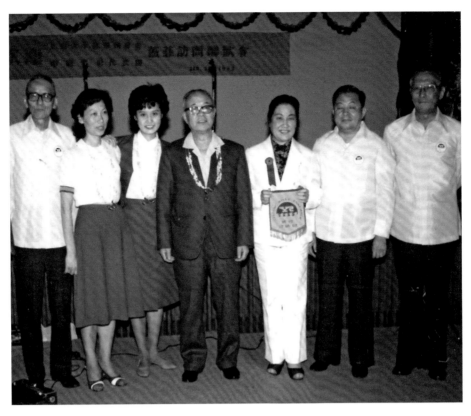

1982 年 1 月 17 日至 2 月 2 日，张瑞芳（右三）率中国电影代表团在菲律宾参加第一届马尼拉国际电影节

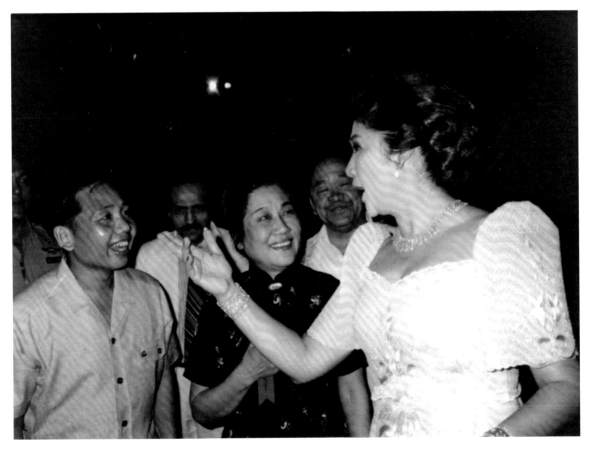

1982 年 1 月，张瑞芳（中）与菲律宾总统马科斯的夫人伊梅尔达交谈

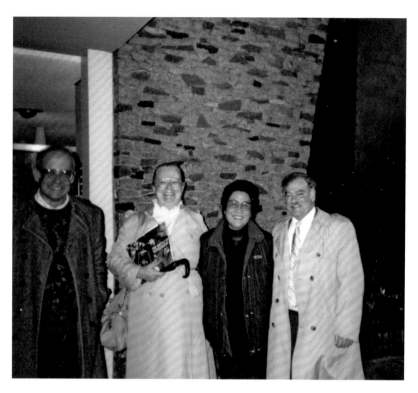

1986 年 12 月，张瑞芳（右二）率中国电影代表团访问加拿大

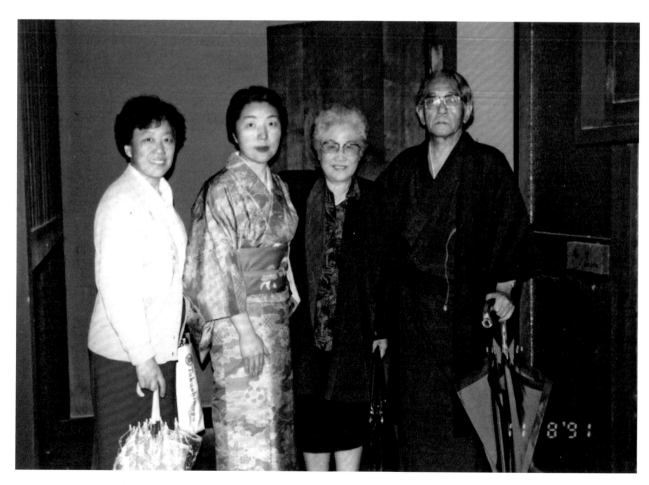

1991 年 8 月，张瑞芳（右二）在日本会见著名作家、话剧《夕鹤》的作者木下顺二先生（右一）

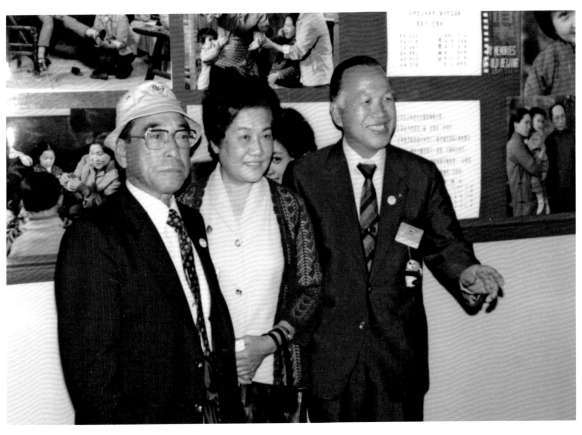

张瑞芳（中）在上海接待来访的日本影人武田铁矢（左）等人

张瑞芳（前排左二）接待外宾

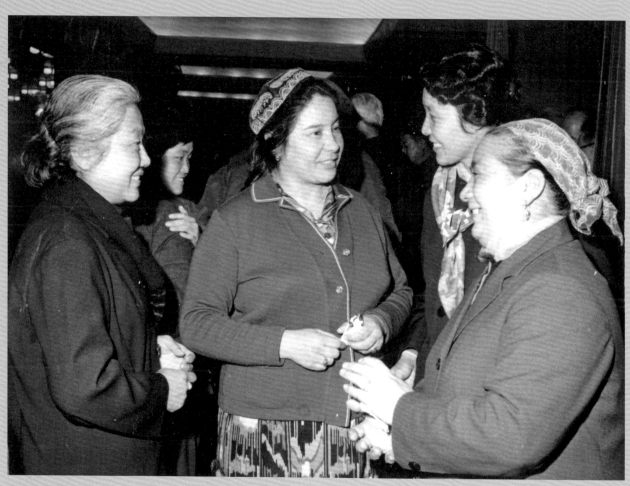

1978 年 2 月，参加五届全国政协第一次会议，张瑞芳（左一）与新疆歌舞团
演员帕夏衣夏（左二）、朝鲜族舞蹈演员崔美善（右二）、维吾尔族歌手阿衣木尼莎尼牙孜（右一）亲切交谈

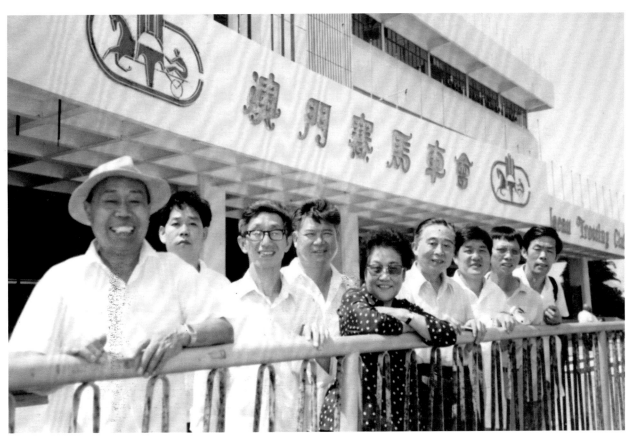

1980 年代初，张瑞芳（左五）与桑弧（左六）等人参观澳门赛马车会

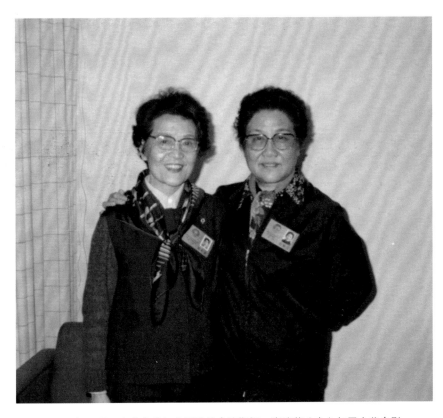

1985 年 4 月，在北京参加全国政协会议期间，张瑞芳（右）与周小燕合影

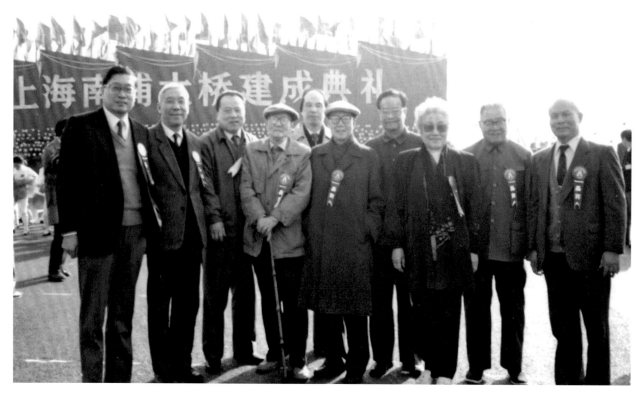

1991 年 11 月 19 日，张瑞芳（右三）参加上海南浦大桥的建成典礼

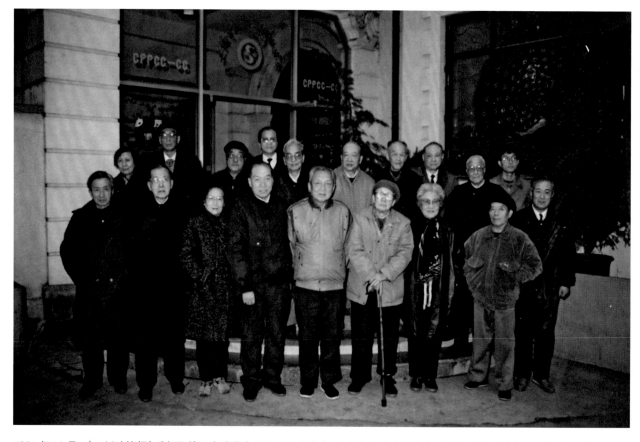

1991 年 12 月，《四川政协报》委托郑拾风在沪代为召开纪念座谈会，会后与会者在上海市政协俱乐部门前合影（张瑞芳，前排右三）

1992 年，张瑞芳（左二）、王正屏（左一）、冯英子（右一）等上海市政协委员赴山东学习考察时留影

张瑞芳（后排右一）与桑弧（后排右二）、王丹凤（后排右三）、顾也鲁（后排右四）与柯灵（前排坐者）合影

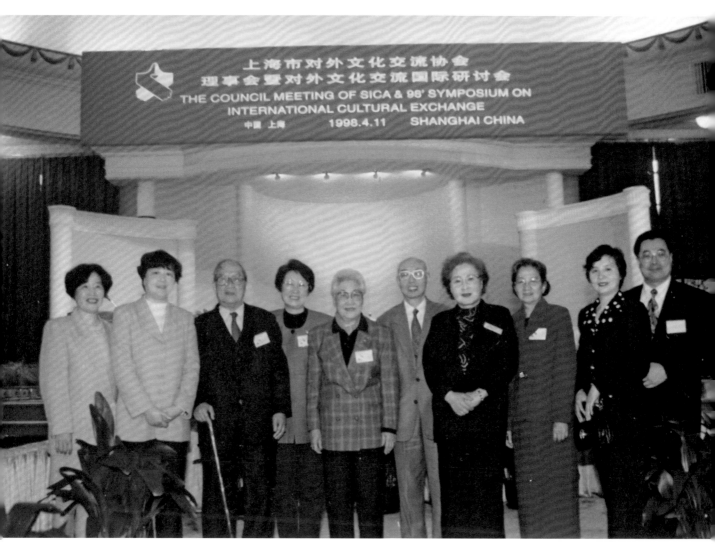

1998年4月11日，张瑞芳（左五）出席上海对外文化交流协会理事会暨对外文化交流国际研讨会

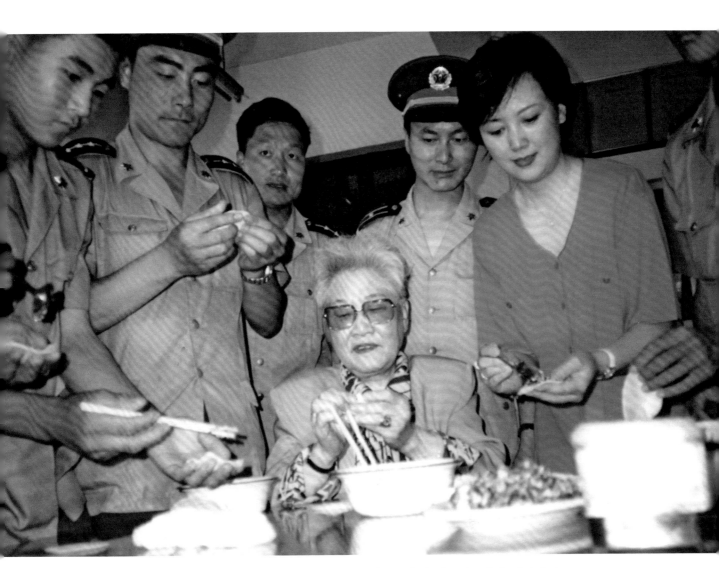

1998 年 6 月 14 日,张瑞芳(中)、赵静(右一)与"南京路上好八连"官兵一起包饺子

第 三 章　社会活动

自 1949 年中国文联成立以来，张瑞芳一直是中国文联委员。几十年来，她既见证了文艺的曲折发展和业界的各种变化，也尽自己的力量为文艺创作的繁荣和文艺界的团结做出了自己的贡献。

进入 20 世纪 80 年代，张瑞芳的工作重点逐渐从舞台、银幕转向了社会工作和社会活动。除担任上影演员剧团团长，关心电影事业的发展以外，她还相继在政协、文联、妇联、影协等团体担任职务，参与了许多社会工作。1985 年 1 月，张瑞芳当选为全国性的电影演员组织——中国电影表演艺术学会会长；同年 7 月，当选为第六届上海市政协副主席，成为市政协的领导之一，通过考察和调研，她更加贴近地了解了社情民意，为切实履行参政议政的职责打下了扎实的基础；1994 年 12 月，她从张骏祥同志手中接过了上海电影家协会主席的接力棒，承担起团结上海电影界、服务电影人的新使命；晚年的张瑞芳曾担任上海慈善基金会顾问，她十分关心上海社会的老龄化问题，拿出了几乎是她当时的所有积蓄，和卖掉了自己房产的亲家母顾毓青一起，创办了爱晚亭敬老院，为许多老年朋友营造了一个快乐、温馨的家，用实际行动推动了助老公益事业的发展……

在社会这个更加广阔的人生舞台上，张瑞芳兢兢业业、恪尽职守，认真扮演好自己的角色，为人民幸福、为社会进步做实事。尽管忙碌辛苦，但她觉得生活愈加充实，也更有意义。

1947 年冬，张瑞芳在上海大中华唱片厂发言，谈电影《松花江上》的插曲《四季美人》

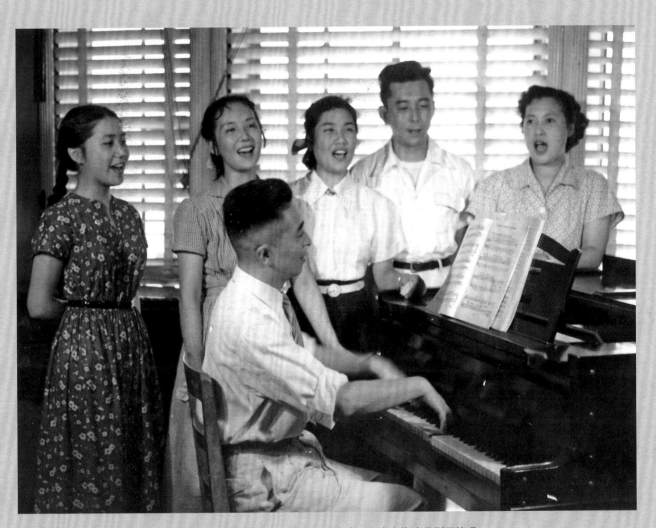

张瑞芳（站者左三）、秦怡（站者右一）在上海演员剧团练唱

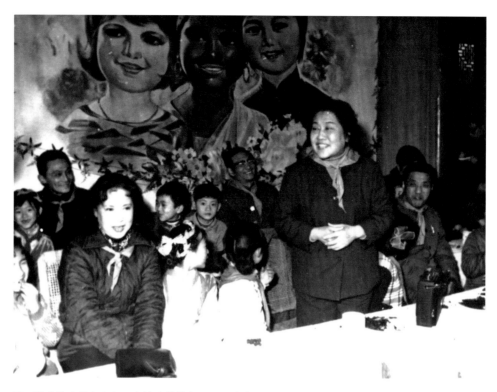

1981 年 4 月，张瑞芳（站立者）、秦怡（前排左一）、陈述（后排中间）等明星在苏州市沧浪区少年宫和小朋友们见面

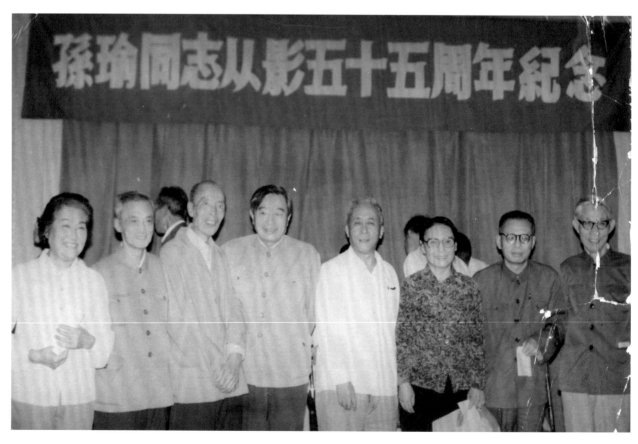

1982 年，张瑞芳（左一）参加孙瑜（左三）从影五十五周年纪念活动

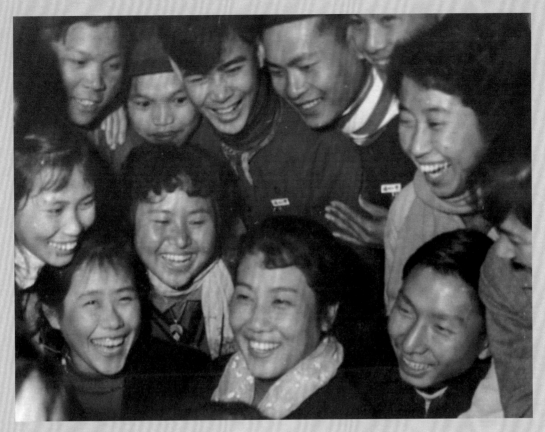

张瑞芳（前排中）与福州大学的学生们联欢

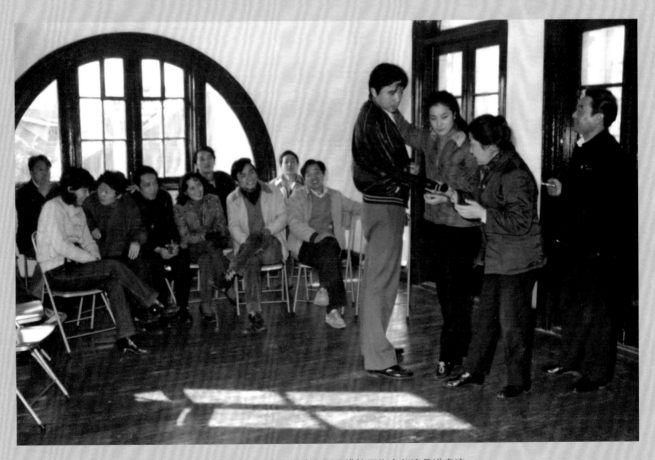

张瑞芳（右二）在上影演员剧团排练厅为青年演员讲表演

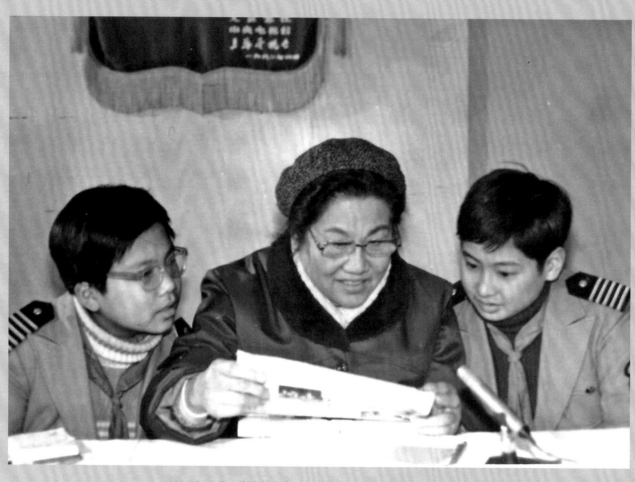

1985 年 2 月，张瑞芳（中）与上海市红领巾理事会负责人交流

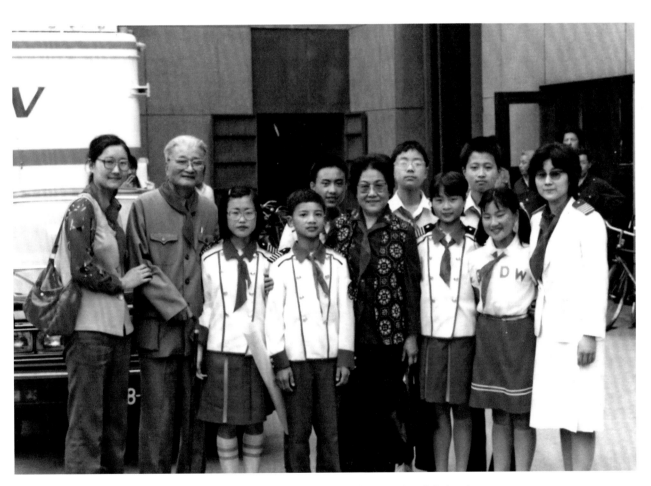

张瑞芳（前排右四）、张乐平（前排左二）和小朋友们在一起

纪念抗日戰爭勝利四十周

1985 年 10 月 22 日，张瑞芳（前排右九）参加"纪念抗日战争胜利四十周年重庆雾季艺术节"留影

庆露季艺术节留影 1985.10.22.

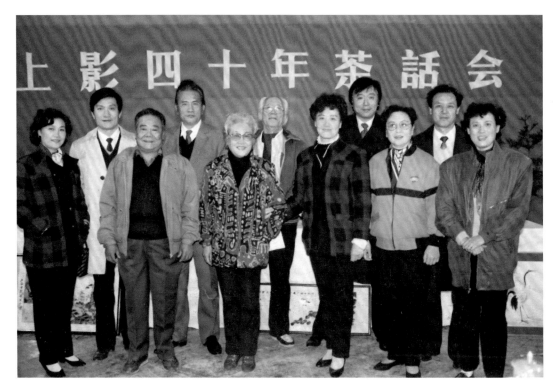

1989 年，张瑞芳（前排左三）出席上影四十年茶话会

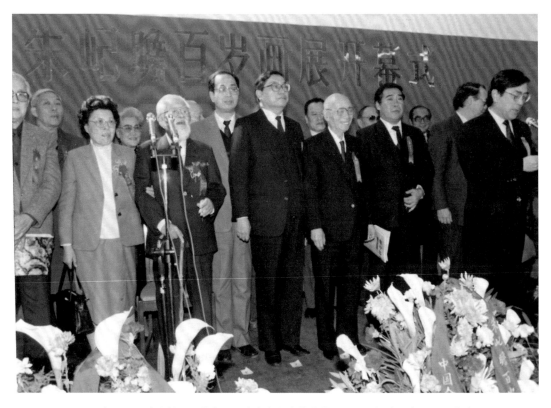

1990 年 3 月，张瑞芳（后排左二）出席在上海美术馆举行的朱屺瞻百岁画展开幕式

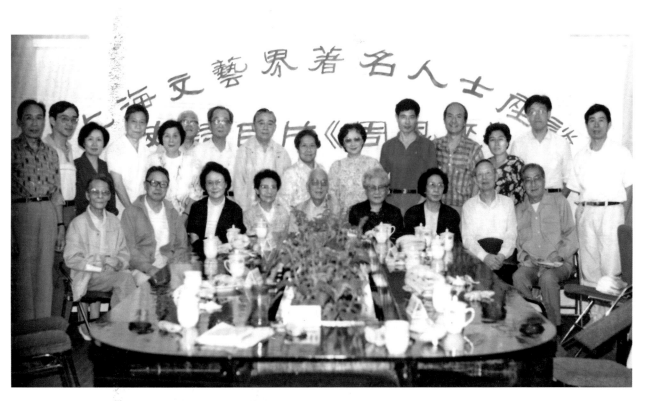

1991 年，张瑞芳（坐者右四）与上海文艺界著名人士座谈电影《周恩来》

1981 年 7 月，张瑞芳（前排左三）、徐桑楚（前排右二）、黄绍芬（前排右一）、
刘琼（后排左二）、谢晋（后排右一）等人与著名物理学家杨振宁（前排右三）在上影厂合影

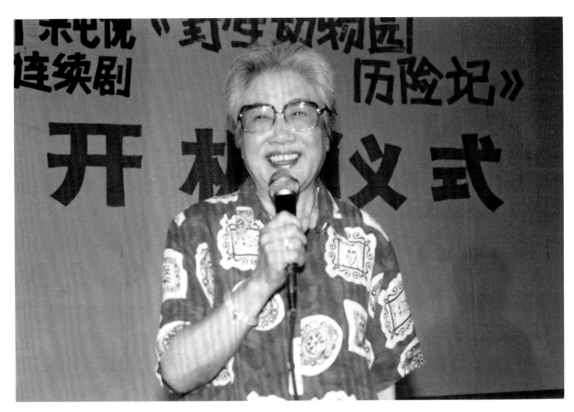

张瑞芳出席电视连续剧《野生动物园历险记》开机仪式

1993 年夏，德国电视一台驻北京摄制组来上影厂采访中国电影发展情况，张瑞芳（右一）与黄绍芬接受采访

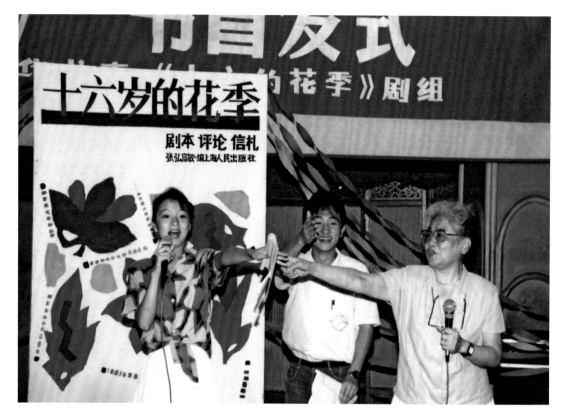

与袁鸣（左）、战士强（中）一起主持《十六岁花季》剧组主创人员见面会

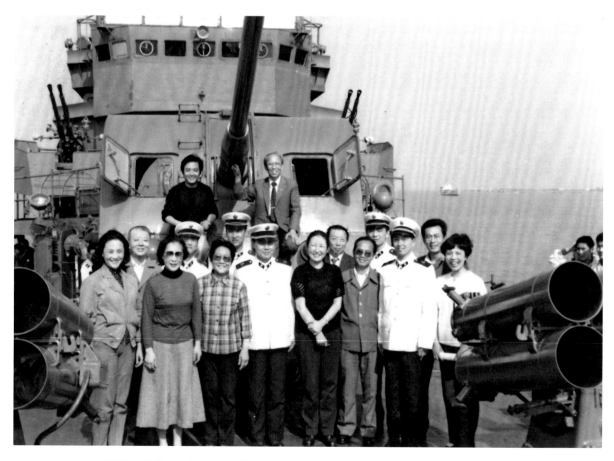

张瑞芳（前排左三）与秦怡（前排左二）、程之（二排右三）等影人和海军官兵在一起

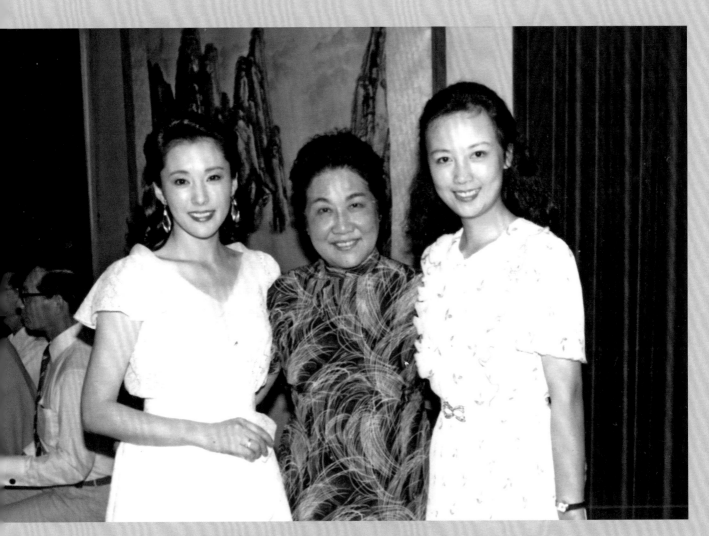

张瑞芳（中）、赵静（右）与日本影人在一起

张瑞芳（中）与演员王铁成（左三）、李雪健（右三）、赵有亮（右二）、奚美娟（右一）等人合影

1993 年 7 月，张瑞芳（左二）与第四届全国故事大王选拔邀请赛获奖者王赟（右二）合影

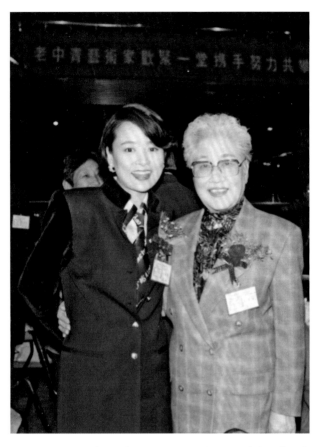

1993 年 12 月，张瑞芳（右）与张瑜在北京举行的第四届中国电影表演艺术学会奖颁奖大会上合影

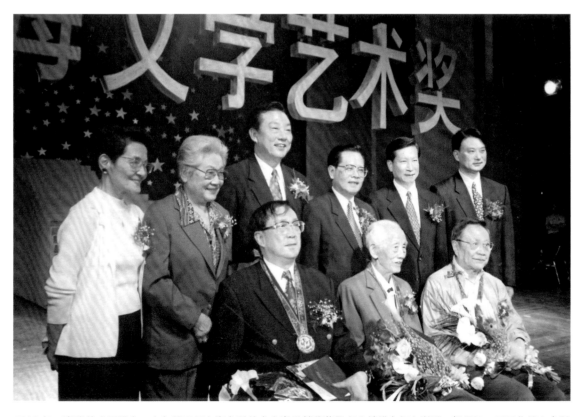

1998 年，张瑞芳（后排左二）与第四届上海文学艺术杰出贡献奖获得者（前排左起）谢晋、贺绿汀、王元化等人合影

1995 年，张瑞芳在第五届中国电影表演艺术学会奖颁奖大会上致辞

1995 年 12 月，获得"中国电影世纪奖"，
张瑞芳在北京参加颁奖典礼

1996 年，中国电影艺术家广播联谊会上，张瑞芳（右）与翟俊杰（左）合影

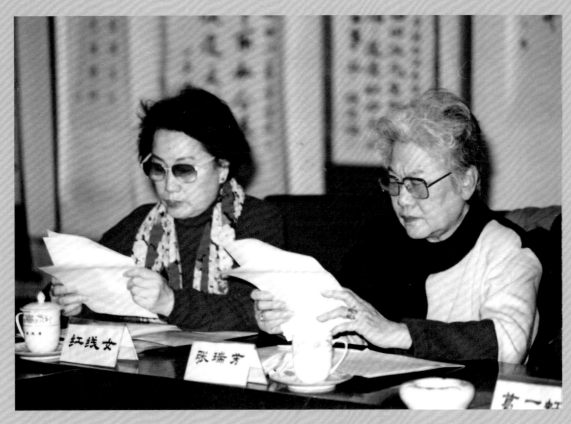

1996 年 3 月 14 日，张瑞芳（右）出席中国田汉基金会成立大会

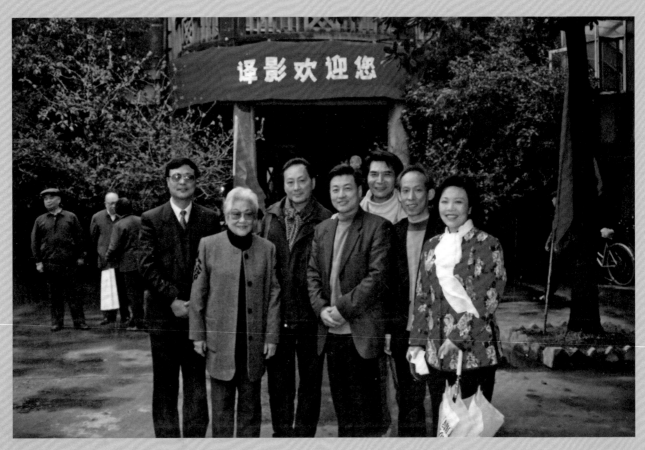

1997 年 4 月 1 日，张瑞芳（前排左一）出席上海电影译制厂建厂四十年庆祝大会

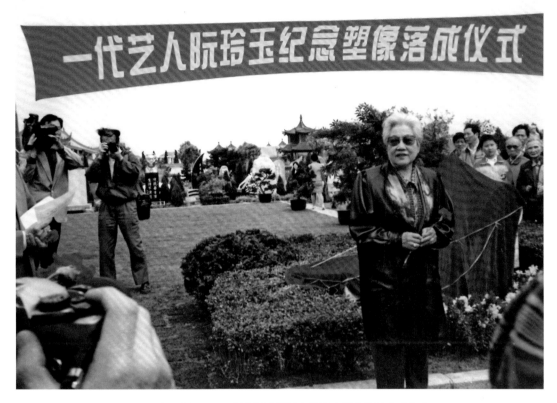

1998 年 4 月 26 日，出席阮玲玉纪念塑像在福寿园的落成仪式

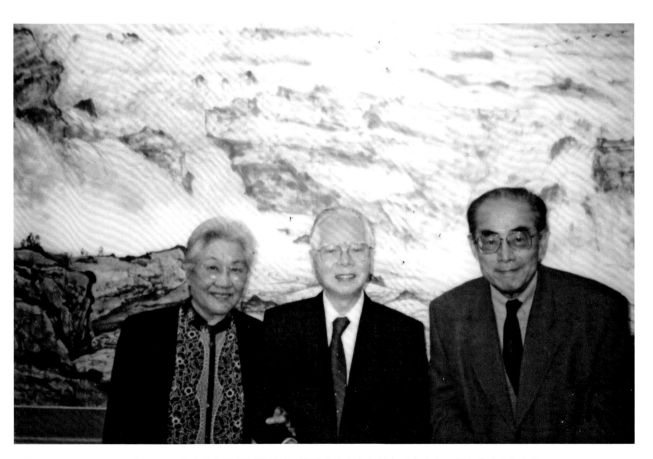

1999 年 6 月，关山月中国画展揭幕式，张瑞芳（左）与关山月（中）、程十发（右）合影

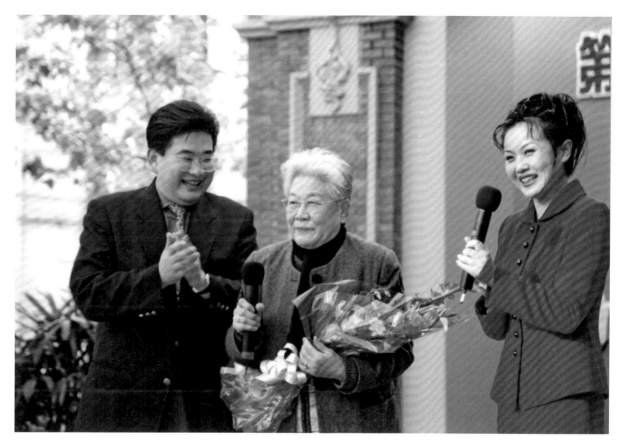

1999 年 11 月 29 日，张瑞芳（中）参加第二届"上海文化新人"颁奖大会

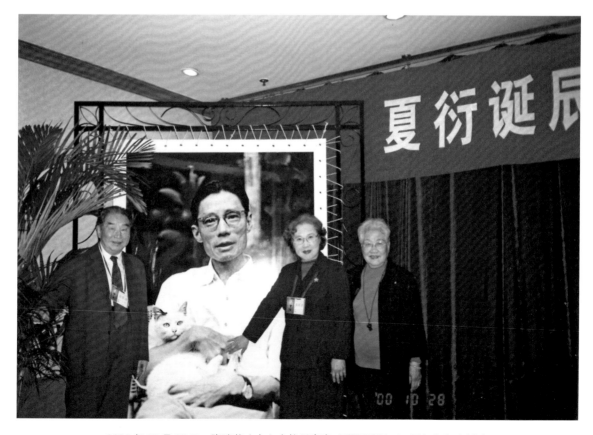

2000 年 10 月 28 日，张瑞芳（右）在杭州出席"夏衍诞辰 100 周年"纪念活动

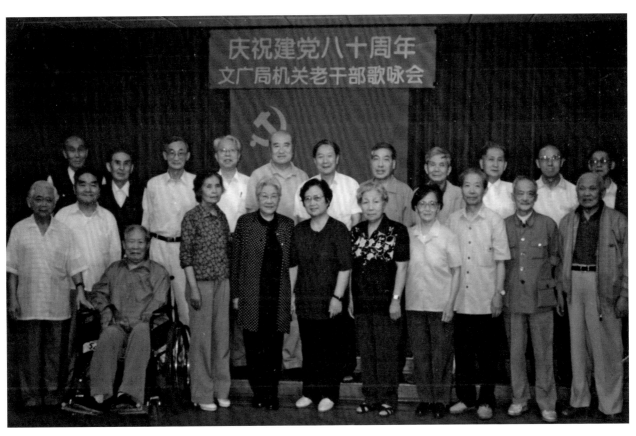

2001 年，张瑞芳（前排右七）参加庆祝建党八十周年文广局机关老干部歌咏会

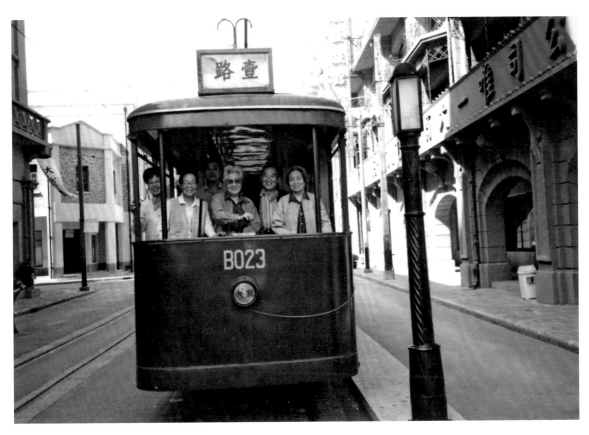

2001 年 10 月 10 日，张瑞芳（中）在上影（车墩）影视基地乘坐有轨电车

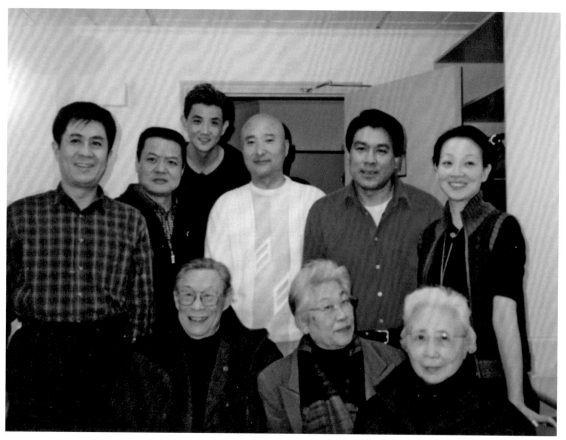

2001 年 12 月 10 日，张瑞芳（前排中）以及刘琼（前排左一）、狄梵（前排右一）在上海大剧院观看话剧《托儿》后，在后台与主创者陈佩斯（后排右三）、朱时茂（后排右二）、郭凯敏（后排左一）、马羚（后排右一）等人合影

2002 年 3 月 2 日，张瑞芳（前排右）在纪念凌子风座谈会上发言，左一为凌子风夫人韩兰芳

1936 年，张瑞芳（前排右二）和"北平学生剧团"团员们合影

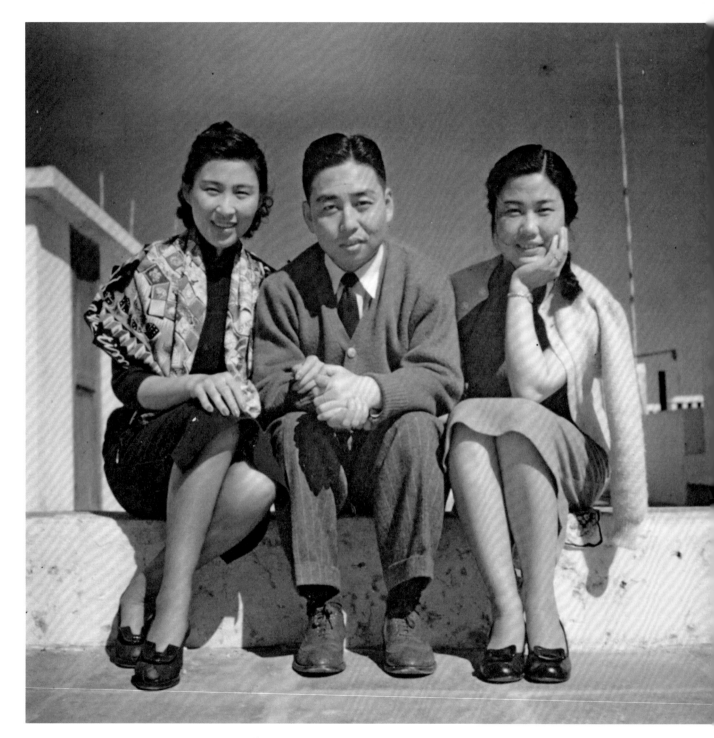

1949 年，香港九龙太子道，张瑞芳（右）、吴祖光（中）、韦伟（左）合影

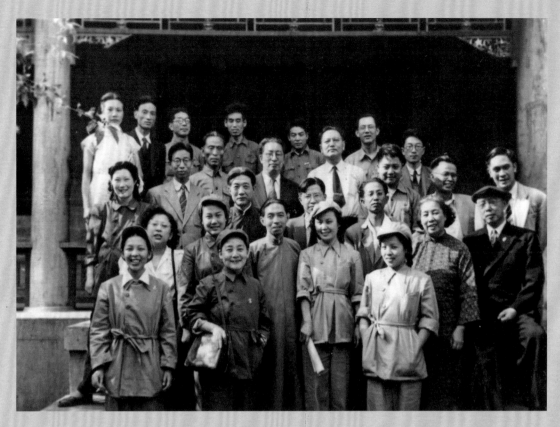

新中国成立初期，张瑞芳（二排左二）与文化名人茅盾（二排左三）、
田汉（二排右一）、徐悲鸿（三排左二）、许广平（二排右二）等人合影

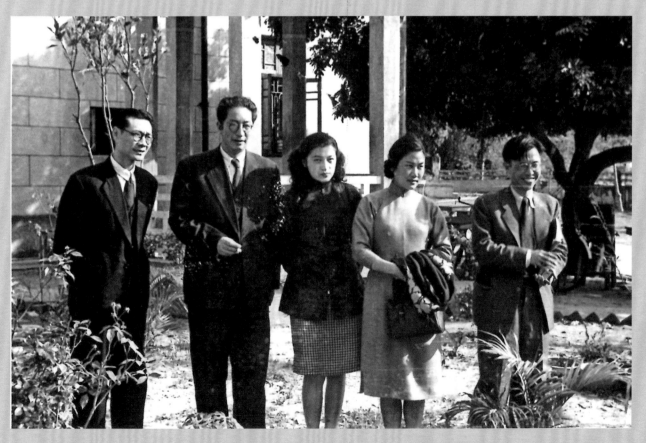

张瑞芳与友人合影。左起焦菊隐、郑振铎、秦怡、张瑞芳、曹禺

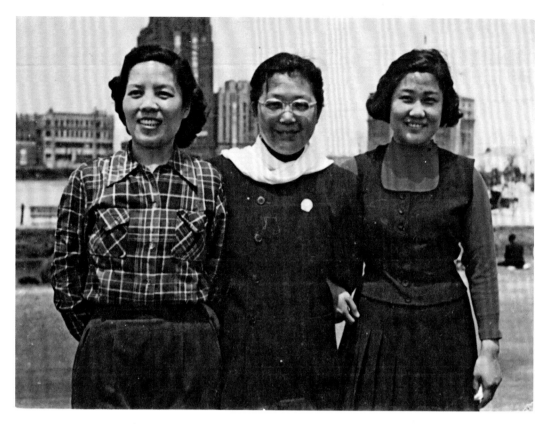

1955 年 11 月 2 日，张瑞芳（右）、舒绣文（左）在上海人民广场合影

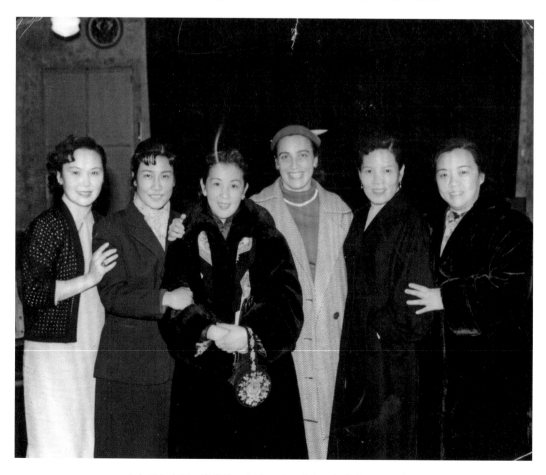

（左起）白杨、张瑞芳、上官云珠、外宾、舒绣文、吴茵合影

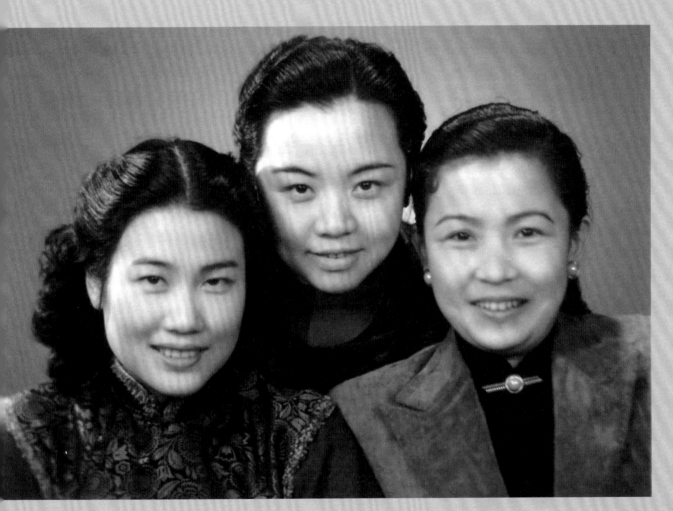

张瑞芳（左）与吴茵（中）等人合影

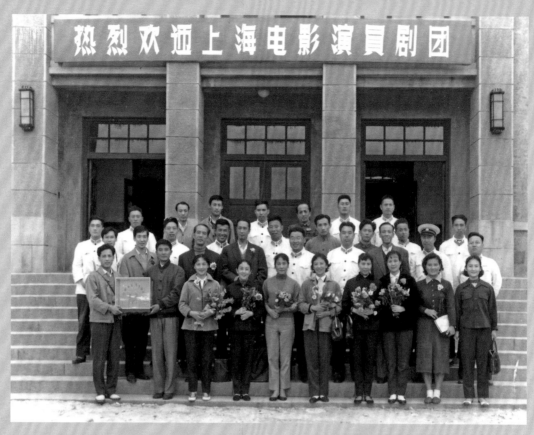

1962 年 9 月 26 日，上影剧团慰问青岛海空军部队（四一〇四部队）。前排左起：冯笑、赵丹、王丹凤、上官云珠、张瑞芳

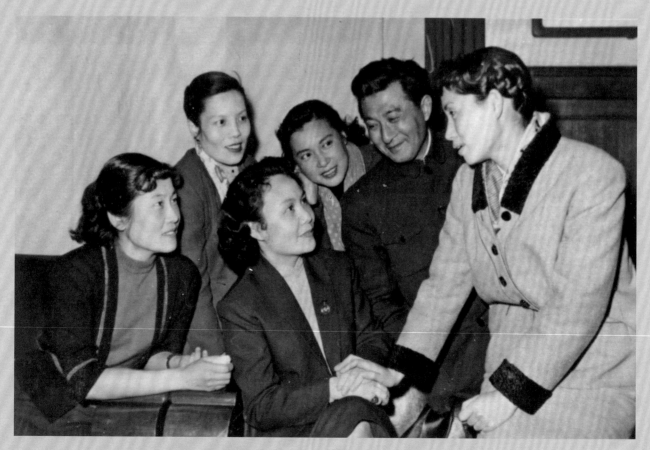

1962 年，张瑞芳（左一）、舒绣文（左二）、白杨（左三）、秦怡（左四）、赵丹（左五）与友人亲切交谈

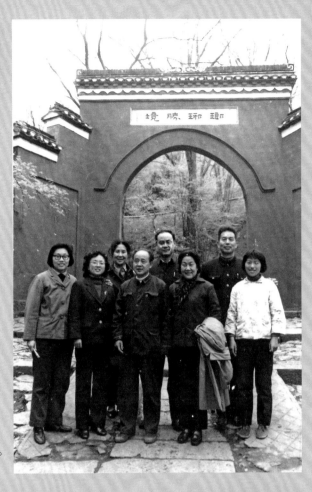

1976年，上海市电影局同志陪同张瑞芳（前排右二）、
孙渝峰（后排右二）等人去安徽定远路上途经滁县时留影。
张瑞芳曾于1964年在定远县参加社会主义教育运动

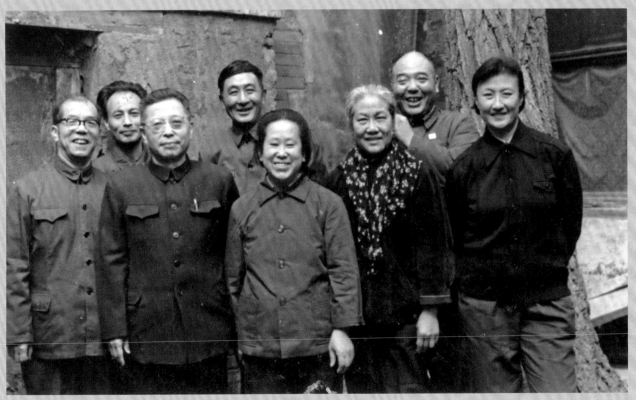

1978年，著名美籍华裔学者、新闻记者赵浩生访问北京期间和文化界人士聚谈。
前排左起：赵浩生、曹禺、萧淑芳、张瑞芳、黄宗英；后排左起：吴作人、赵丹、李准

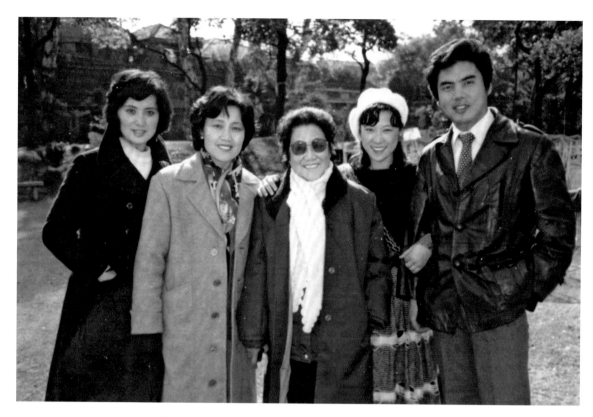

1986年春节，电影界在上海丁香花园举办联欢会时，张瑞芳（中）与几位青年演员合影

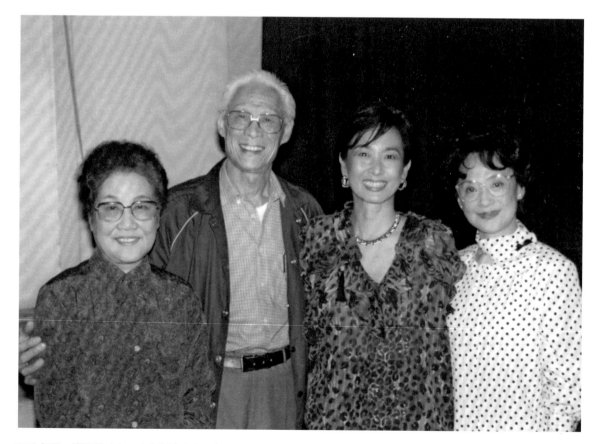

1987年夏，张瑞芳（左一）和刘琼（左二）、王丹凤（右一）一起欢迎著名舞蹈艺术家袁经绵（右二，艺名"毛妹"）

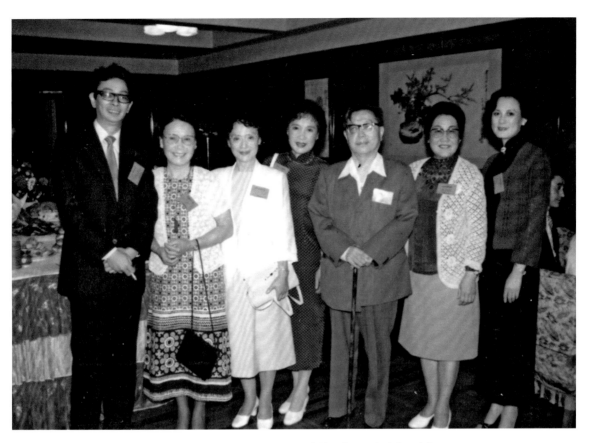

左起：吴贻弓、白杨、王丹凤、秦怡、曹禺、张瑞芳、向梅

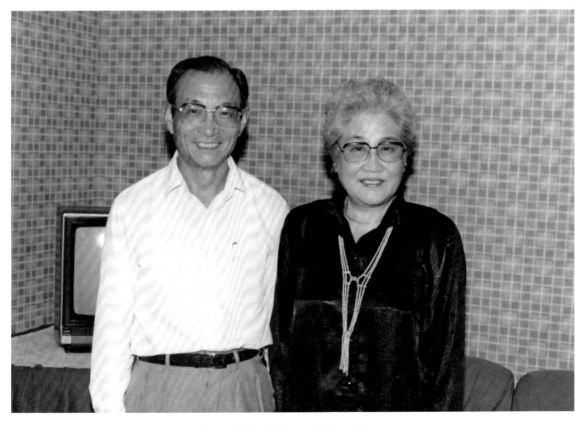

张瑞芳（右）与演员陈述（左）合影

张瑞芳（右）与陈荒煤（左）、
陈鲤庭（中）合影

1991 年春，与电影《清凉寺钟声》的
主演栗原小卷（右二）、濮存昕（右一）合影

张瑞芳（右）与电影人卢燕（左）合影

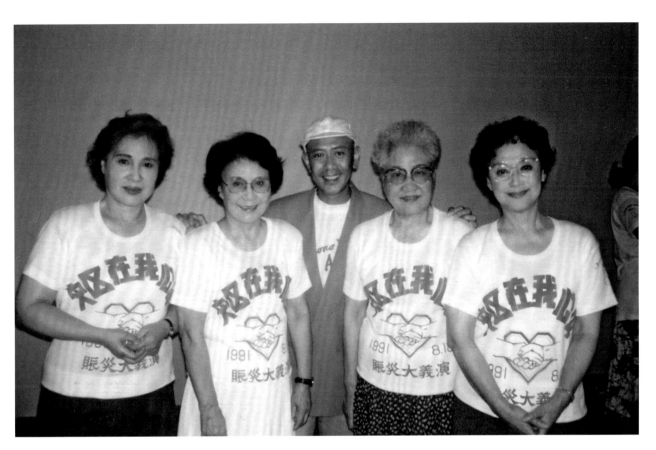

1991 年 8 月 8 日，在上海万体馆举行的 "灾区在我心中" 赈灾募捐演出期间，
张瑞芳（右二）、王丹凤（右一）、白杨（左二）、秦怡（左一）和香港歌星罗文（中）合影

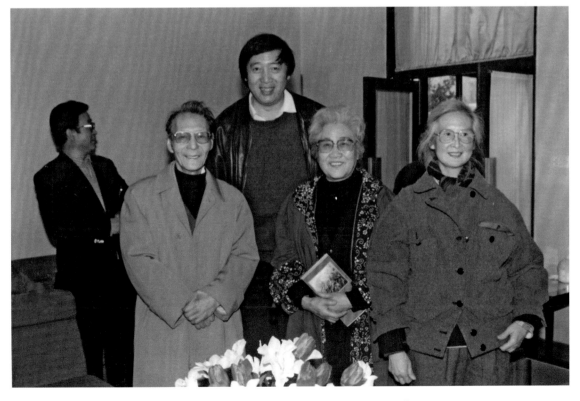

1991 年 12 月 15 日，张瑞芳夫妇出席在上海美术馆举行的冯骥才（中立者）画展

1993 年 9 月 29 日，张瑞芳（右）、
李天济（左）合影

1993 年 11 月 22 日，张瑞芳（右）、
陈强（中）、田华（左）在第
二届金鸡百花电影节期间合影

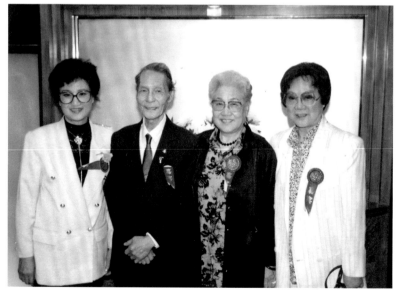

1993 年 6 月 21 日，严励（左二）、张瑞芳（左三）
夫妇与王文娟（左一）、毕春芳（右一）合影

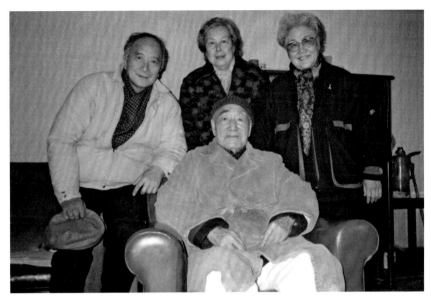

1994 年，与孙道临（后排左）、沙莉
（后排中）一同看望导演沈浮（坐者）

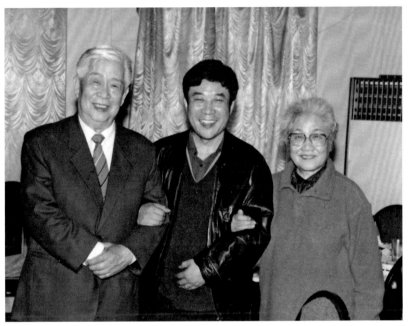

与乔奇（左）、李雪健（中）合影

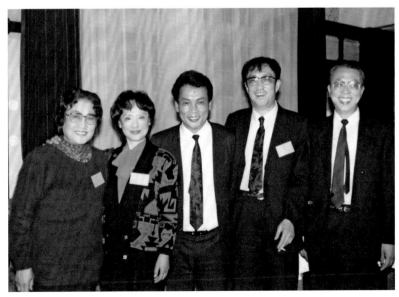

张瑞芳（左一）与王丹凤（左二）、
谢晋（右二）等人合影

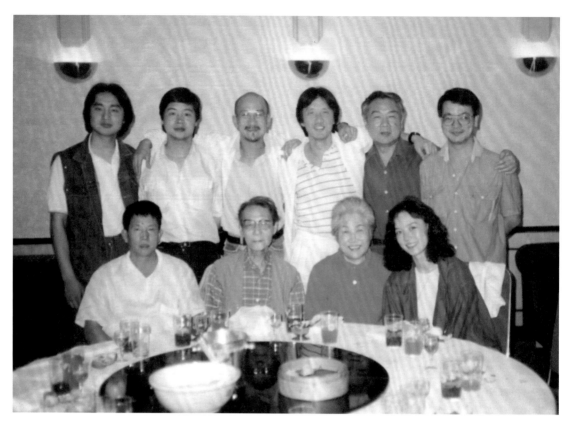

张瑞芳夫妇（前排中）与香港演员刘家良（前排左一）、翁静晶（前排右一）、
石天（后排左四）、麦嘉（后排左三）、徐小明（后排右一）、陈体江（后排右二）等人合影

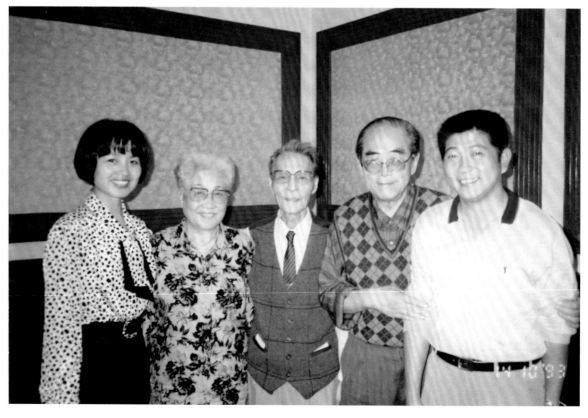

张瑞芳夫妇与程十发（右二）、王汝刚（右一）合影

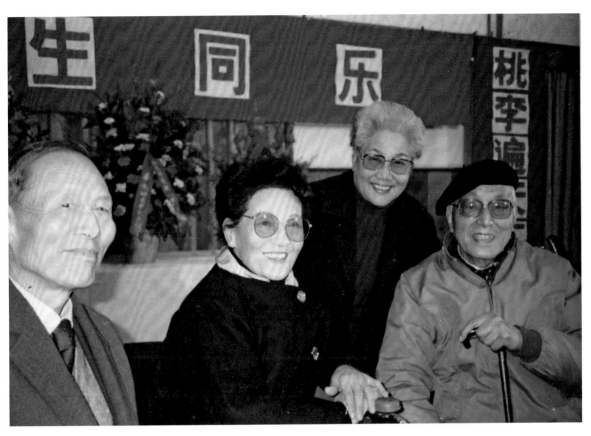

1990 年，张瑞芳（右二）参加张骏祥（右一）八十寿诞庆祝会，左二为张骏祥夫人周小燕

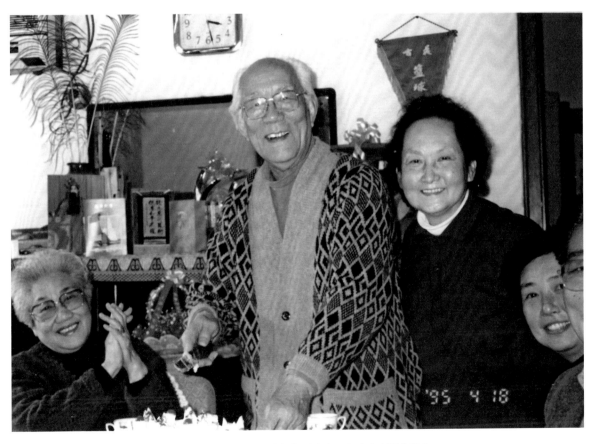

1995 年 4 月 18 日，参加舒适（左二）八十寿诞庆祝会

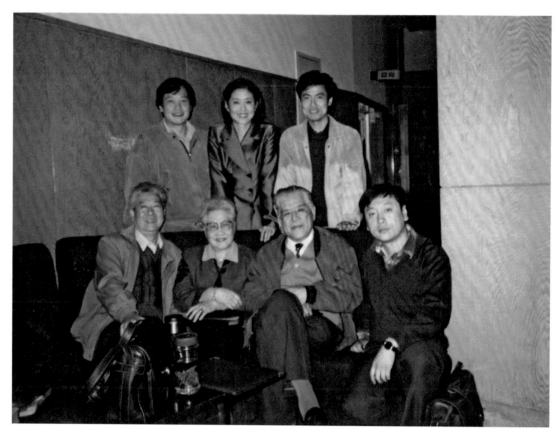

1996 年 10 月 14 日，参加中央电视台倪萍主持的"文化视点"栏目，与全组人员合影

张瑞芳夫妇与丁聪（左二）、陈荒煤（左三）合影

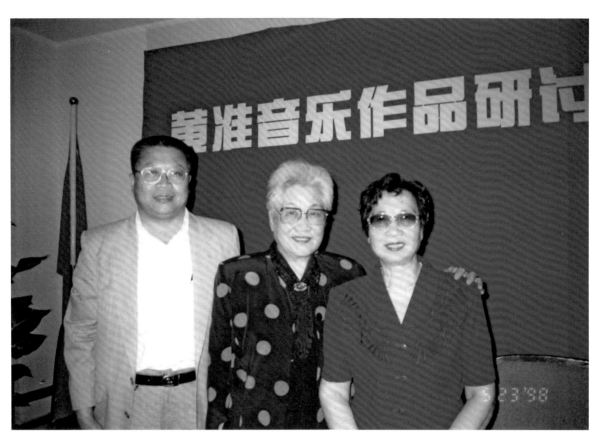

1998 年 5 月 23 日，出席黄准（右一）音乐作品研讨会

1998 年，张瑞芳（右）与福寿园的伊华在"阮玲玉纪念碑设计方案评审会"期间合影

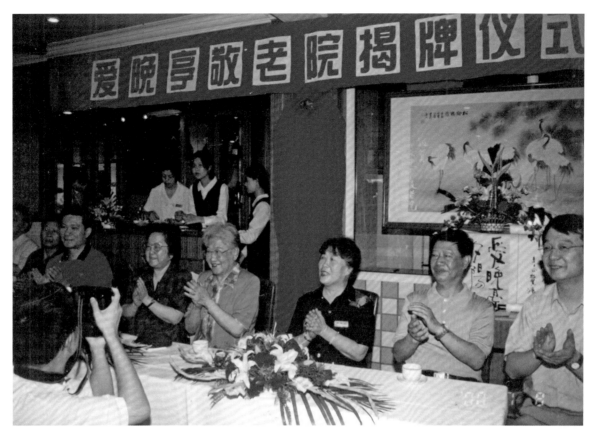

2000 年 7 月 8 日，爱晚亭敬老院揭牌仪式上的张瑞芳（右四）、顾毓青（右三）、陈铁迪（右五）、叶志康（右六）

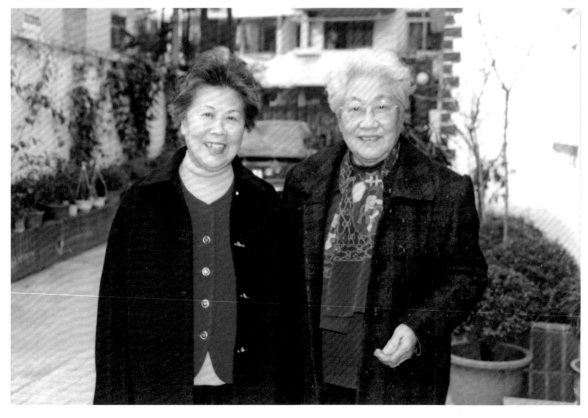

爱晚亭敬老院的创办人张瑞芳（右）和顾毓青

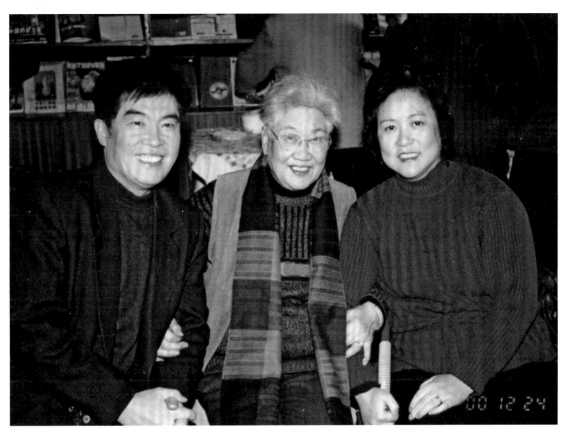

2000 年 12 月，张瑞芳（中）与上海电视台主播刘维（左）合影

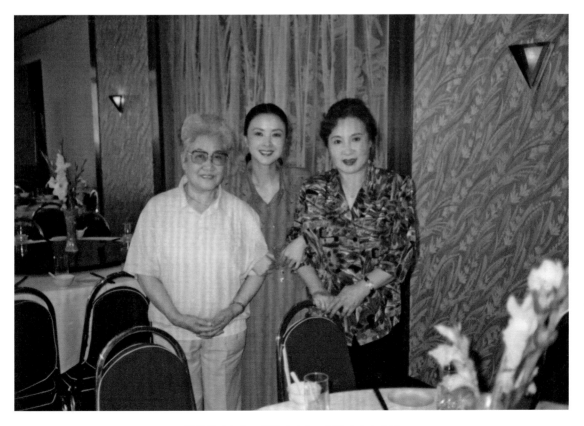

张瑞芳（左）、秦怡（右）、周洁（中）合影

左起：尚长荣、袁雪芬、张瑞芳、乔榛

上海电影家协会第四届主席张瑞芳（右）与第五届主席吴贻弓

2001 年 12 月 18 日，张瑞芳（前排左四）出席孙道临（前排右三）八十寿宴

第 四 章　家庭生活

张瑞芳是一个非常纯真的人，她为人光明磊落，对人坦诚无私，不论老中青，还是儿童，都喜欢和她合作、交往。这种性格的养成，同她的家庭教育，以及一些前辈伟人对她的言传身教是分不开的。

张瑞芳出生在一个革命家庭，父亲张基曾任国民革命军炮兵中将，参加北伐担任北伐军第一集团军炮兵总指挥。母亲廉维（原名杜健如）是一位受"五四"运动影响、思想进步的新女性。她在五兄妹中排行第三。张瑞芳 10 岁时，父亲就去世了。是母亲坚持让她接受学校教育，先后在南京明德小学、北平第三模范小学、北平市立第一女子中学、北平国立艺专西画系等学校读书。读高中时，她参加了学校组织的"戏剧研究会"，开始了业余演剧活动。

张瑞芳的姐姐张楠是学生运动的积极分子，在姐姐的影响下，她也加入了宣传抗日救国的队伍。1937 年卢沟桥事变爆发后，她加入地下党领导的"北平学生战地移动剧团"，辗转于山东、河南、江苏等地。1938 年 12 月，她在重庆秘密加入了中国共产党，受周恩来同志单线领导。

新中国成立后，张瑞芳从北京中国青年艺术剧院调到上海电影制片厂，成为专业电影演员。1952 年，她与上影二厂主任严励结婚，互敬互爱，携手共度四十八个春秋。

2012 年 6 月 28 日，张瑞芳在上海华东医院去世，享年 94 岁。

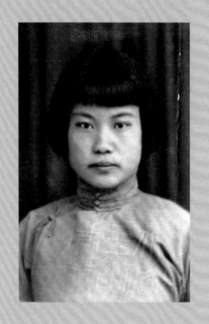
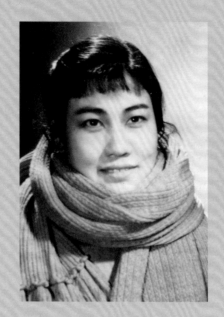

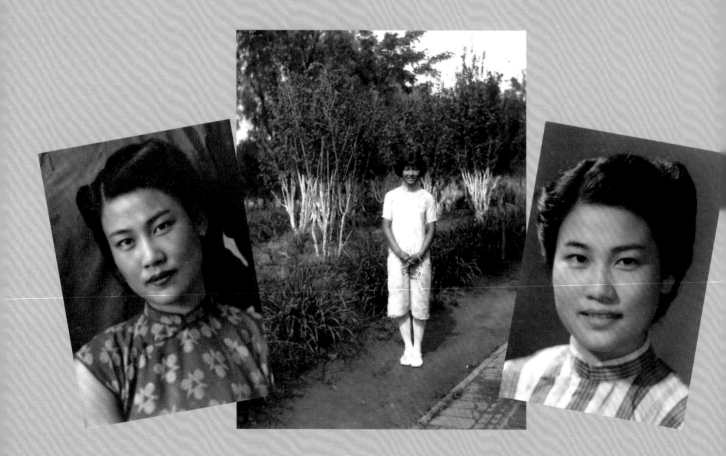

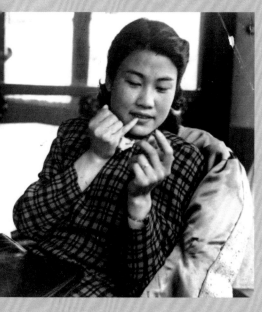

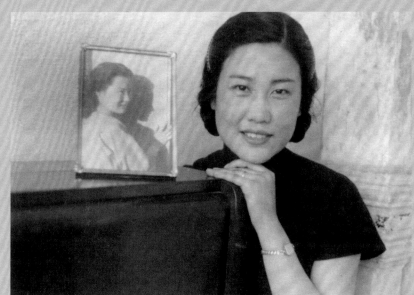

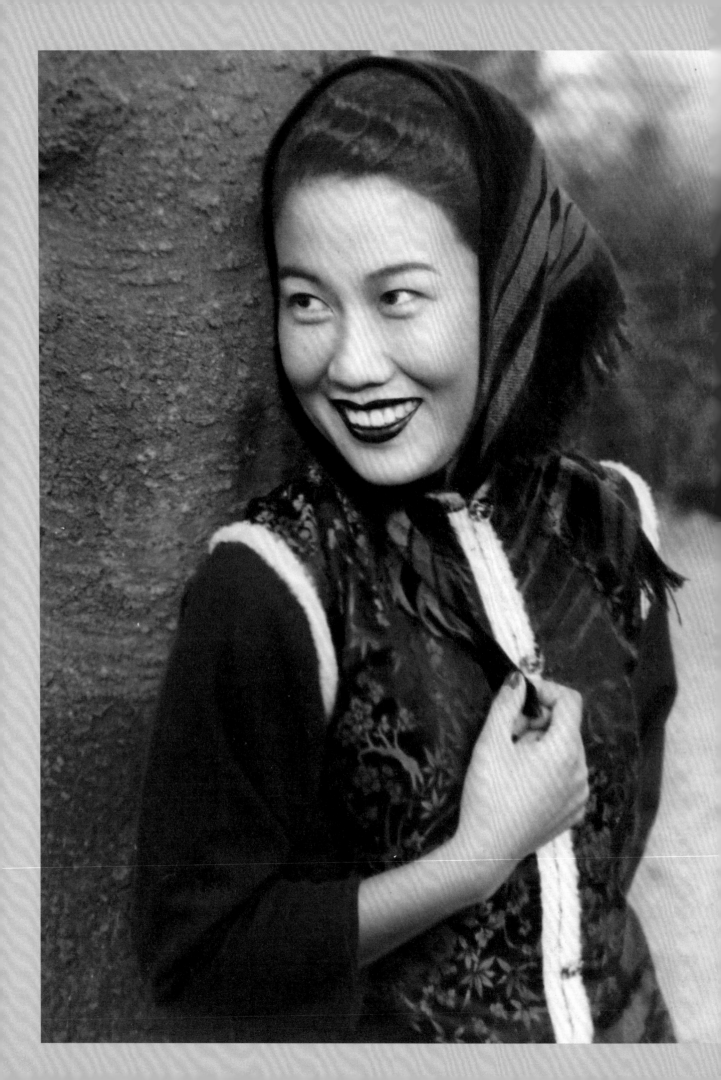

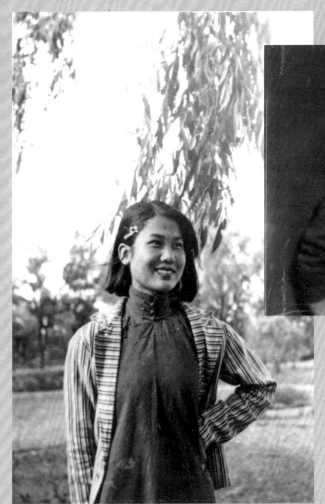

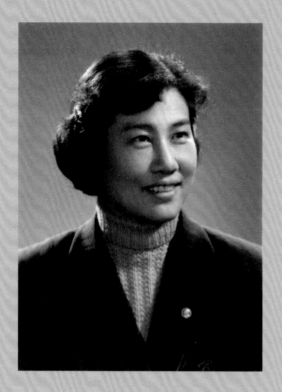

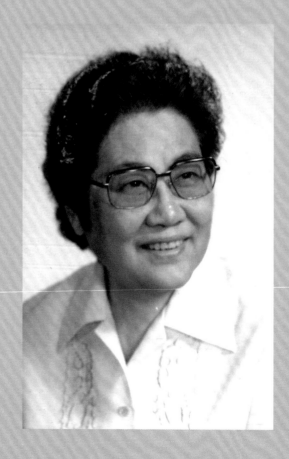

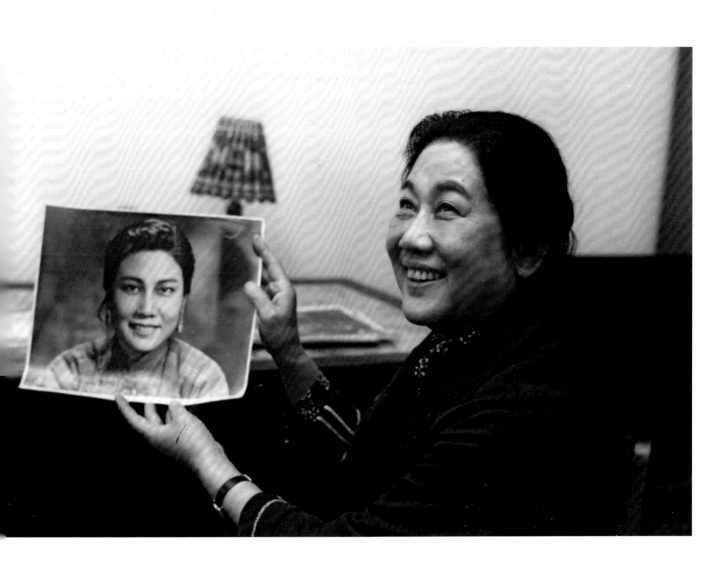

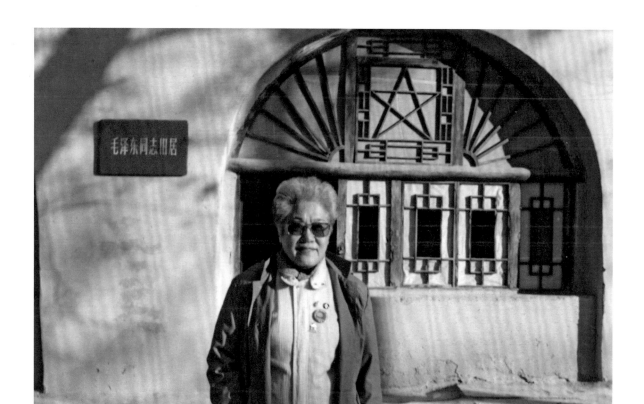

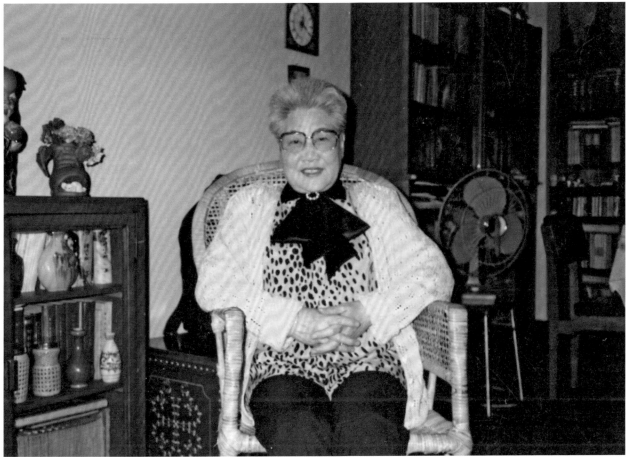

103

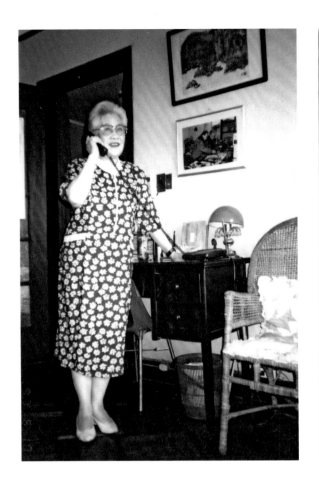

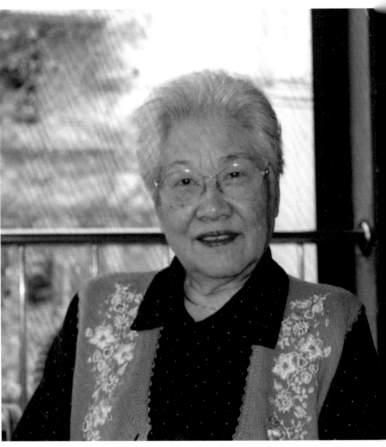

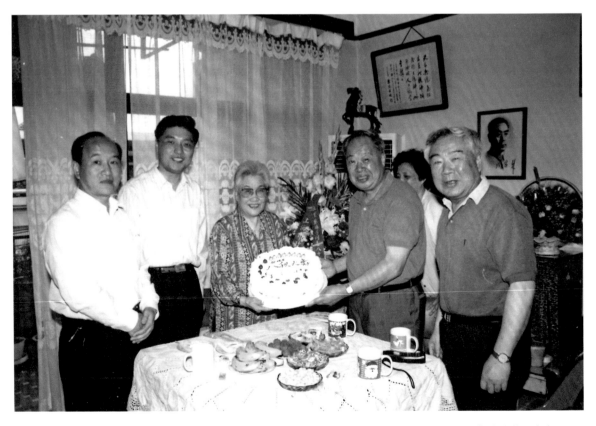

1998 年 6 月，上海市政协副主席朱达人（右二）、上海市政协秘书长吴汉民（左二）登门祝贺张瑞芳八十寿诞

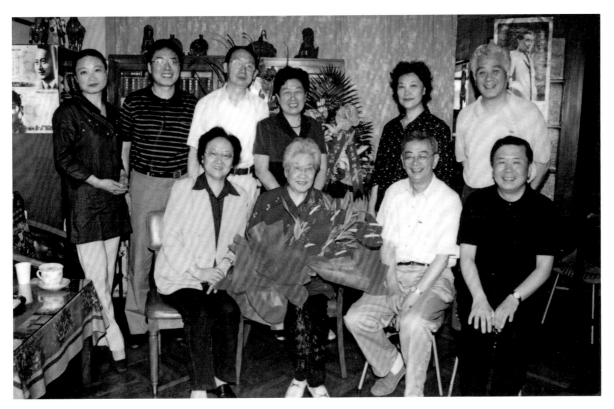

2003 年 6 月 14 日，著名表演艺术家张瑞芳同志八十五华诞留影

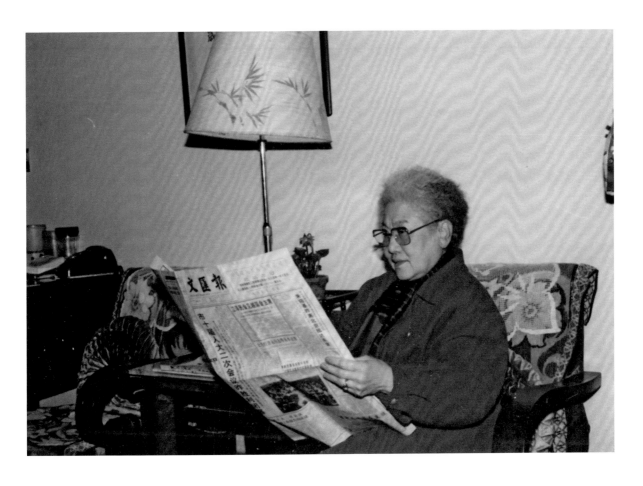

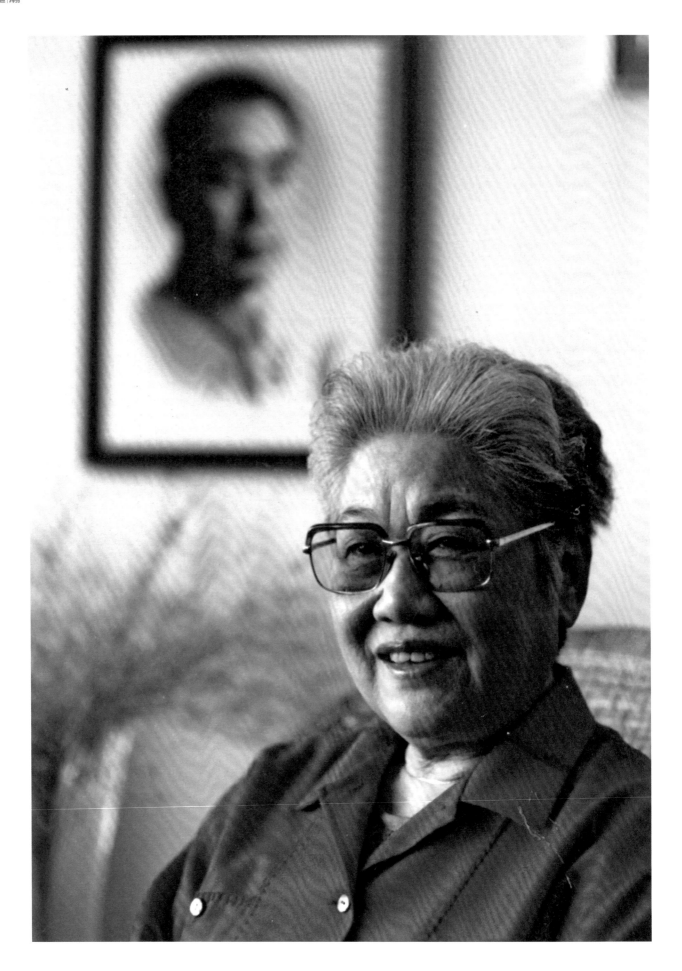

II.家庭照

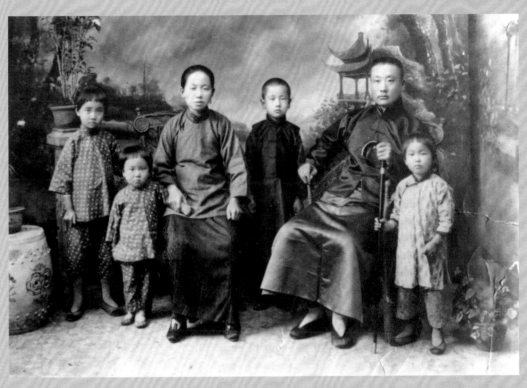

1922 年，全家合影，右一为四岁的张瑞芳

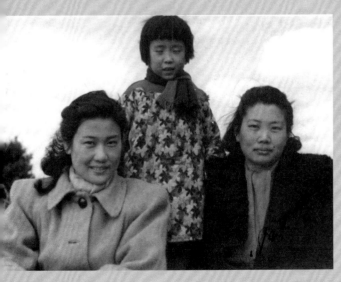

张瑞芳（左）和姐姐张楠（右）及外甥女王好为（中）合影

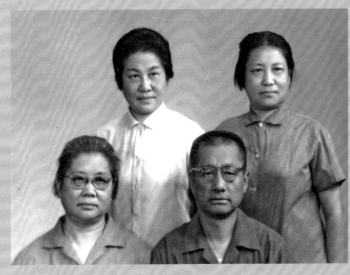

1970 年代末，张瑞芳（后排左一）四兄妹在上海相聚

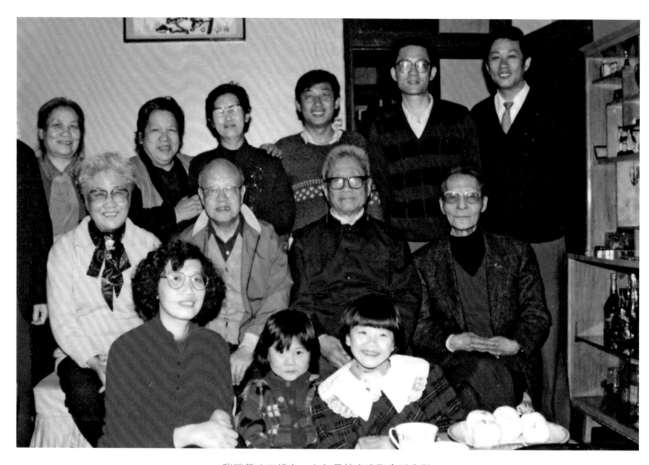

张瑞芳（二排左一）与兄妹家庭聚会时合影

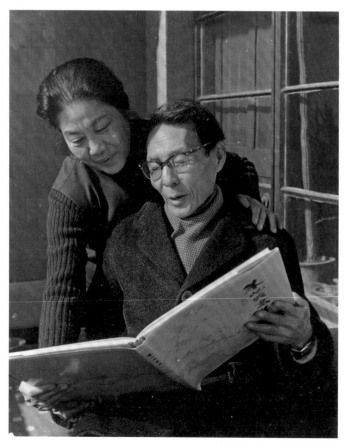

严励、张瑞芳夫妇的幸福生活

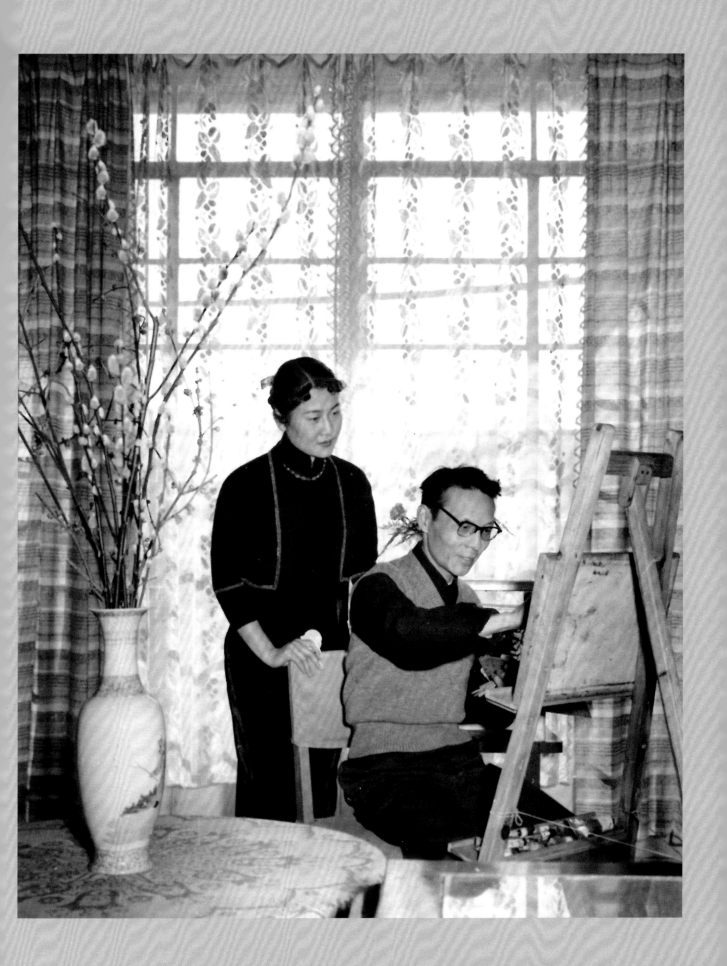

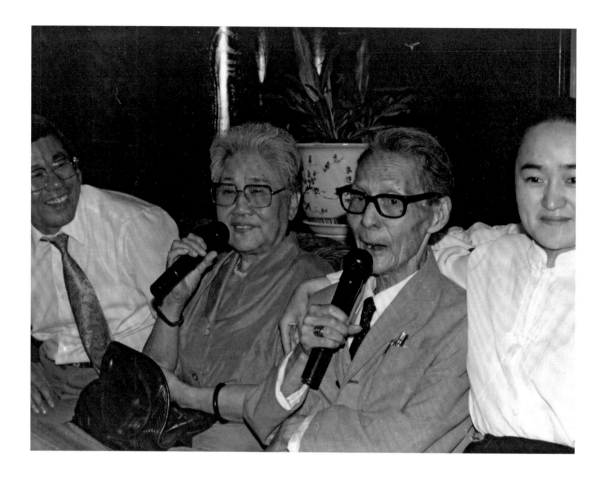

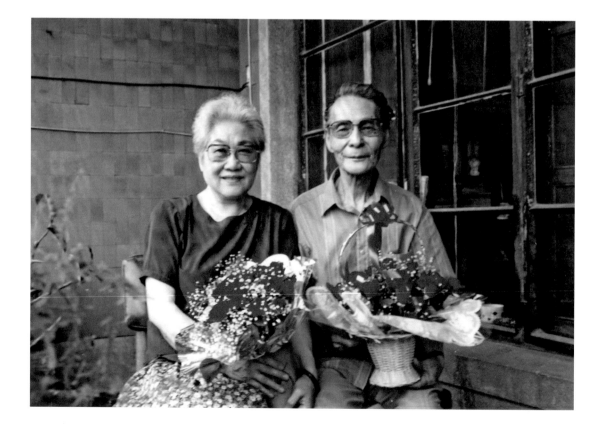

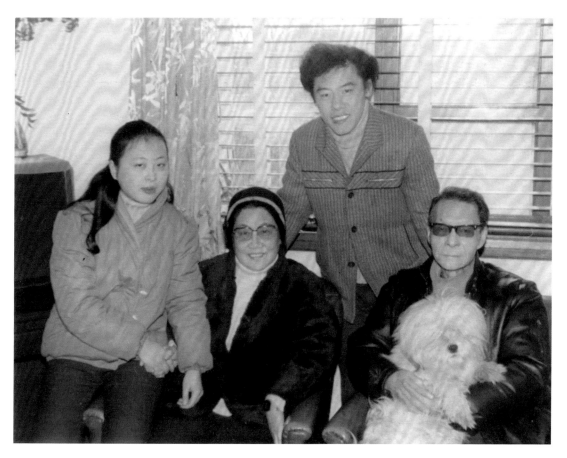

与丈夫严励（右一）、儿子严佳（右二）、儿媳顾咏玫（左一）在一起

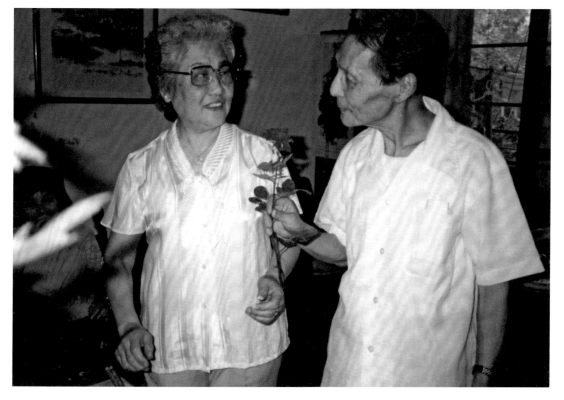

送你一枝花

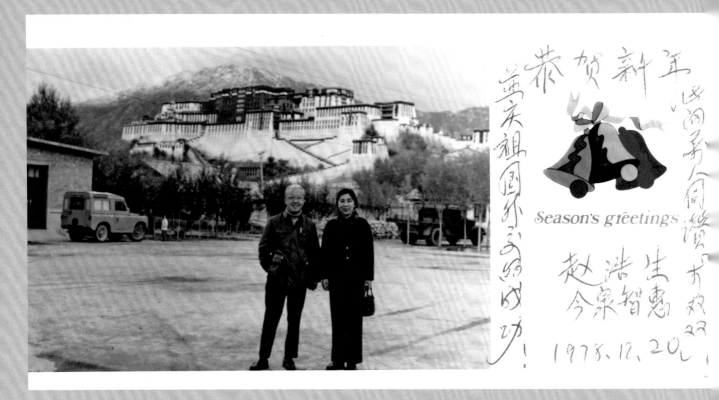

1978 年 12 月 20 日，赵浩生、今泉智惠寄给张瑞芳的贺年卡

日本中国文化交流協会

張瑞芳 先生。

先日は、久し振りにお目にかかれまして、うれしゅうございました。杉村春子さんも、とても喜んでおります。

三月のまた、対外友協の大招きで、又上海を訪問することになりました。

又、お会い孕ますことを念いつつ。

再会！

一九九〇年二月二日

佐藤純子

中国上海北京西路860号
上海市政協之友社

張瑞芳 様

郵編 200041

NHKエンタープライズ21
株式会社NHKエンタープライズ21
本社 〒150 東京都渋谷区神山町4-14 第三共同ビル4F
TEL (03)3481-7800 FAX (03)3481-7660
制作センター 〒150-01 東京都渋谷区神南2-2-1 NHK放送センター内
部
TEL.
FAX.

1990 年 2 月 3 日，日本友人佐藤纯子寄给张瑞芳的信

小主人报

芳奶奶:

　　您好！10月2日在'91上海首届少儿书画上海得奖中1
博采 8月18日4人职失义演上海得之届一起举继续。

　　奶奶告诉您好消息，我上了三年级班造为少先队大队长；
在首届书画节上我品上传"敢喜若狂"获一等奖，"考场内外"
获二等奖；第6届中小学生摄影比赛中"敢喜若狂之剪色7获
一等奖。奶奶今年十一个月我在爸爸妈妈和老师品帮助下获
得十一个奖。平均每月一个，力争91部'得出个奖。

　　不过，我品学习也抓得很紧，这次期中考试平均95分
好了。

　　祝奶奶问您好！

　　另一呼以时清贴给芳奶奶。

　　　　　致:

　　　　　　　身体好！

呼奶奶：您家住品沂市? 十队报
若哪天品能出许我 翁奇羽
呼一我寻出品给她们 91.11.29

地址：上海市愚园路1136弄31号　　电话：521646

1991年11月29日，《小主人报》记者翁奇羽给张瑞芳的信

114

张瑞芳女士

荣获纪念世界電影
誕生100週年暨中國電影
誕生90週年《中國電影
世紀獎》女演員獎。

特領發此証书

廣電部電影事業管理局
中國電影家協会
中國電影出版社
中共北京市委宣传部

一九九五年十二月廿八日

1995 年，张瑞芳荣获"中国电影世纪奖"女演员奖证书

荣誉證書

张瑞芳女士:

您已入选《中华影星》，并荣获
电影表演艺术成就杯，特此祝贺。

纪念"双周年"活动组委会　《中华影星》系列活动执委会

一九九五年十二月

1995 年，张瑞芳入选《中华影星》的荣誉证书

张 瑞 芳 女史

您好！这次陪同松山善三和他夫人高峰秀子的来华，受到您的热情款待和多方照顾，对此表示衷心地感谢！

在您的祝福下，我们顺利地完成了在华的采景和素材的收集，平安地回到了日本。现在各自又开始忙于工作，等剧本修改完后，我们也许还会再次来华，给您添麻烦，到时请多多关照和帮忙。

我原先是在中国电影家协会从事外国电影的研究和翻译工作，迄今为止译著不少，有＜大岛渚的世界＞，＜现代电影艺术＞，＜电影制作经验谈＞，＜女人与美＞等等。

来到日本后，我先在日本电影学院学习导演，后来又在日本著名导演新藤兼人的公司－－近代电影协会担任副导演，参加了近十部影片和电视剧的拍摄。

现在已独立拍片，包括纪录片在内已有三部。目前正在筹备一部影片的拍摄，同时，还要为日本电视台写上下两集电视剧，工作较忙。将来我想在国内拍片，到时请多多协助。

最后，将我们合影的照片给您寄上，请查收！

祝您一切顺利！万事如意！

张 加 贝

1 9 9 7 年 5 月 6

1997 年 5 月 6 日，张加贝寄给张瑞芳的信

今日電影

探討聲光媒體的珍藏版雜誌

張瑞芳女士:你好。

奉上閣下在重慶時代演出劇照三楨、可能您自己並未資存、原擬作您大壽賀禮、時間過促、未能及、去年在上海時、蒙冠將新春出版文集贈我一冊、竟未能先賤蔑言。

今擬春出版更頌

福壽雙全

黃仁 謹上
1998、
10.17.

地址:台北市基隆路一段139號7F之7　TEL:7863191・7665824
7F-7,NO.139, SEC.1, KEELUNG RD.TAIPEI R.O.C.

1998 年 10 月 17 日,台北黃仁先生给张瑞芳的信

亲爱的同行们：

　　我因腿脚不便，不能去深圳参加"第七届学会奖颁奖大会"，心中深感遗憾。

　　我要大声地说：我想你们，我爱你们，我期盼你们能在新世纪、新时期，面对中国和世界范围的观众，毫无愧色地展现中国电影演员的才华，创造出独具魅力的角色，为我们祖国的黄金时代增添光彩！

张瑞芳
2001.10.15 上海

2001年10月15日，张瑞芳写给第七届中国电影表演艺术学会颁奖大会的信

在武汉举行的"第九届电影表演艺术学会奖""金凤凰奖"中获"终生成就奖"在颁奖大会上的答谢词（2003年11月28日武汉）

捧着这凝聚着同行们爱心的奖杯，我心情非常激动，浮想联翩……

我属于廿世纪三十年代的年青人，在抗日救亡的热潮中，从一个青年学生走上专业的演员岗位。1938年九月，我带着组织介绍信，就是从武汉乘船去的重庆，成为重庆进步话剧界中的一员。那时候虽然是国共合作共同抗日时期，但是党员的组织生活仍是秘密的。永远忘不了

党的领导人第一次找我单独谈话的时候，最后语重心长地对我说："希望你做一个共产党的好演员。"这话铭刻在我心里，鞭策了我的一生。

如今，六十几年过去了，在我人生道路和创作道路上，风风雨雨，成就很少，遗憾多多，不经意之间，我已经成为八十五岁的老演员了。

今天，在阳光灿烂的日子里，我得到同行们颁发的这光荣的奖杯，我感到无限温暖无上安慰。如果有一天，我能再见到当年党领导人的时候，我就可以对他说："您看，同行们给我做了鉴定了，您认可吗？"

谢谢了，我的同行、我的战友，谢谢，谢谢了，谢谢了，谢谢关心我们的观众，谢谢了！谢谢热爱我们中国电影的全体人民！

2003年11月28日，在武汉举行的第九届电影表演艺术学会上，张瑞芳荣获"终身成就奖"时的答谢词（原稿）

上影画报

瑞芳阿姨：

　　您好！

　　画报复刊了如账？您因身
谋略身未到过哈，我以深为遗憾；但
您多年来对本刊如美心和支持，我们是
铭记在心的。真诚地希望今后继续得
到您的关心和支持！

　　顺便寄上您参加沈家坐讨
会的照片，请问声励叔叔好！

　　祝好

敬安！

　　　　　　　　　　晚生 许朋乐
　　　　　　　　　　　　5/24

1990 年 5 月 24 日，原《上影画报》主编许朋乐写给张瑞芳的信

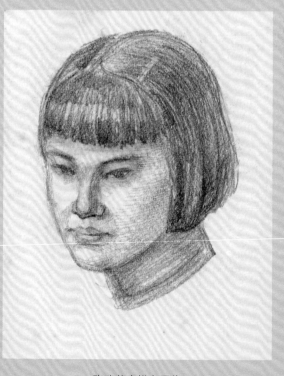

张瑞芳素描自画像

瑞草芳华留人间 代后记

 在上海福寿园钟灵苑一隅，有一方素洁明了，状似电影胶片的立碑。上面只简单镌刻了一对影人夫妇的姓名和一张合影。墓碑左上方有一行诗句："天衣无缝气轩昂，集体精神赖发扬。三亿神州新姐妹，人人竞学李双双。"这是郭沫若 1963 年题给著名表演艺术家张瑞芳的赠诗。作为瑞芳老师一生珍藏的墨宝，如今成了她与爱人电影剧作家严励墓碑上唯一的装饰，颇具浪漫气韵。2012 年 12 月 12 日，瑞芳老师与爱人相聚，安眠于福寿园钟灵苑的"居所"，这首赠诗为她的艺术人生写下了最好的注解。

 福寿园钟灵苑，聚集了中国近现代影艺界的众多名人。这里居住着阮玲玉那位激情喷薄却让人黯然神伤的美丽女子，也记下了上官云珠命运多舛的人生，还有"三十年代的影帝"金焰、与中国电影同岁的著名影人沈浮等老影人。但很少有人知道，瑞芳老师正是这片钟灵苑的创建人。

 早在 1997 年，为重建阮玲玉之墓，尚是名不见经传的福寿园有缘拜访了时任电影家协会主席的瑞芳老师。那一次结识，不仅见到了重建阮玲玉墓的曙光，更结下了福寿园与瑞芳老师、与上海电影界的不解情缘。在瑞芳老师的心里，她一直希望上海有片绿草萋萋的诗意之地，让老伙伴们在百年后还能相聚在一起，成为中国电影纪念活动的场所。福寿园在她的创意与支持下，方才筹建了"影艺苑"（后改名为"钟灵苑"，寓意影人们的钟灵风采），这也给福寿园打造"文化陵园"注入了无限的灵气与魅力。如今的钟灵苑犹如一部上海电影史的缩写，众星璀璨，熠熠生辉，已是上海文化历史的纪念性地标。

 好似前缘再续，2016 年福寿园有幸从家属的馈赠中得到了一批弥足珍贵的有关瑞芳老师的摄影资料。2018 年正逢瑞芳老师的百年之诞，福寿园与家属决意将这些资料付梓面世，重现瑞芳老师的电影艺术、社会活动、家庭生活等不同人生维度，用以怀念一位女性的美丽、博爱和纯粹，也让真正喜爱她的人能够一起分享、一起回忆。

 斯人远去，芳华永存。瑞芳老师的美丽芳华与艺术成就不仅永留在光与影之间，更将长久留存在世人的记忆中……

<div align="right">

上海福寿园人文纪念馆

2018 年 5 月

</div>

图书在版编目（CIP）数据

银幕星瀚：百年张瑞芳 / 《银幕星瀚：百年张瑞
芳》编委会编 . -- 上海：上海书画出版社，2018.6
（海上传奇）
ISBN 978-7-5479-1761-9

Ⅰ . ①银… Ⅱ . ①银… Ⅲ . ①张瑞芳（1918-2012）
－传记－画册 Ⅳ . ① K825.78-64

中国版本图书馆 CIP 数据核字（2018）第 101048 号

海上传奇

银幕星瀚：百年张瑞芳

《银幕星瀚：百年张瑞芳》编委会 编

责任编辑：孙晖 袁媛 赖妮
装帧设计：杜壹一工作室
审　　读：田松青
技术编辑：顾杰

出版发行：上 海 世 纪 出 版 集 团
　　　　　上海书画出版社
地　　址：上海市延安西路 593 号　　200050
网　　址：www.ewen.co
　　　　　www.shshuhua.com
E-mail：shcpph@163.com
印　　刷：上海界龙艺术印刷有限公司
经　　销：各地新华书店
开　　本：889×1194　1/16
印　　张：8.25
版　　次：2018 年 6 月第 1 版　2018 年 6 月第 1 次印刷
书号　ISBN 978-7-5479-1761-9
定价　180.00 元
若有印刷、装订质量问题，请与承印厂联系